U0003114

臉譜

從班雅明、桑塔格到自拍、手機攝影與IG

汪正翔 著

一個台灣斜槓攝影師的影像絮語

旁觀的方式

# 目次

# 各界讚譽

說起攝影家、評論者汪正翔，他還有個祕密身分，就是台灣視覺藝術界的「蜘蛛人」彼得帕克——不知道的人，可能誤會他只是普通攝影大哥（外觀酷似被火車輕輕擦撞的彭于晏），然而在那些用單眼相機去捕捉「實在」的夜晚，這位自由攝影師，就變身為又編織又解構概念迷宮的圖像哲學家，而且，講話還很好笑！

《旁觀的方式》是一本充滿思想史趣味的攝影文集，是人類製造出影像？還是影像決定了文明樣貌？攝影是窺淫般消費弱勢？還是獵奇地再現少數？如果我們拿起相機，就自信可以「留住」真實或瞬間，這種情感恐怕是邪惡「現代攝影」統治地球的黑暗陰謀。要如何在從事攝影藝術的同時，能夠免

疫思想貧弱？絕不唬爛，本書可謂「腦洞式攝影」最佳讀本！

——林運鴻｜文字工作者

當我還是學生的時候，我的一位前輩跟我說，高手的境界是可以將哲學悄無聲息地化於生活的每一寸肌膚之中，直到你的所見、所思、所言無一不是哲學。

那個時候的我，根本聽不進去。在我還是學生的那個時代，追求的是另一種哲學，也就是做為學術體制的哲學。那時，我們追逐的是一種思想菁英的形象，我們自傲於自己說著俗人聽不懂的語言，在想像裡，那種桀驁的姿態是漫漫長夜裡遙遠天際中的一顆寒星，獨自璀璨。

直到我畢業後走進了社會，成了一名哲學教授，才知道，生活才是最艱難的試煉。

當學術氛圍的結界在生活世界裡被剝得一乾二淨，你才發現，別人不會

等你擺開陣仗大談理論，相反的，會以委婉而不失禮的方式盡速全身而退。

課堂裡情形也一樣。

尷尬的局面有點像是一個想當俠士而跑去鑽研潛修武功的孩子，一出山門，才發現外面的世界其實並不存在江湖。

一切都被打回原形，最終你遭遇的還是生活。

我們的生活裡有很多的專業，哲學也好，攝影也好，都只是千百種專業的其中之一。別人不會因為你是某個領域的專家，就非得停下來聽你說說你對世界的看法，除非，你是個有意思的人。除非，從你的視角看出去，原先平淡無奇的世界開始變得有趣深邃。

閱讀《旁觀的方式》給我感覺汪正翔就是那種大隱隱於市的高手。

在閱讀的過程中，你眼看著他好像只是聊聊手機攝影和私攝影的微妙區別，可其實他早已不動聲色地將拉岡的鏡象理論化於其中。你讀他輕描淡寫地聊著手機攝影的潤飾功能和美圖秀秀軟體，可是筆鋒一轉，他其實已經將

布希亞的擬象概念分析布置其中。你聽他談外拍文化，靈光一現，隨即已經調度上桑塔格對於觀看與權力關係的犀利見解。

當出版社將原稿寄給我時，我原先以為自己閱讀的是攝影，可是除了攝影，其實更多的觸動來自於哲學，來自於生活，來自於汪正翔巧妙地揉合這一切。

我自己天天的日常就是講授哲學，唯有深受其苦，才會知道能做到這些會有多難。只有那種理論思想早已化作內力，因此出手可以完全不拘泥於招式、套路的人才能做到這種看似雲淡風輕卻又韻味跌宕的境界。

汪正翔曾對我說，自己是一個哲學系的逃兵，現在充其量只能算是一個哲學發燒友。在反覆閱讀《旁觀的方式》過後，我想，我是再也不會相信他這個說法，下次在他面前講哲學一定要小心，免得被他看出什麼破綻、一招斃命。

「我就是棲身在這個環境的人，只是想說出我看到的世界。」

9

汪正翔的新書《旁觀的方式》就以這樣平淡質樸的方式開場，然而，我覺得他看出去的風景真的不一樣，很不一樣。

那看似簡單、看似清爽的一切，實則內蘊深邃。

——紀金慶—國立臺灣師範大學助理教授

汪正翔除了會寫，也很敢寫。在這本偽裝成自白體的對話錄中，有散文最根本的真情流露，評論最有趣的一針見血，見聞錄最珍貴的險中求勝。或許，我們正迎接一個攝影與當代藝術的藤森照信的到來吧！雖然某種「攝影者的歷史反身性」是他的強項，但我覺得閱讀這本書的體驗，也像「跟著聰明人聰明，跟著好玩的人好玩」，而有什麼比這更美的嗎？關於藝術倫理、台灣性或階級敏感度，《旁觀的方式》都讓我想到八爪章魚，絕不僵化與教條，總是非常靈動、有力與多向度。

——張亦絢—作家

10

超級好看的攝影論，因為汪大不只是評論家、觀察家、社會學家，更從藝術家的靈魂，寫出帶著情感的攝影思考──他使攝影更迷人了。

──黃亞紀｜亞紀畫廊創辦人

在每個人都是攝影師的時代當攝影，和在每個人都是寫作者的時代當編輯，誰比較廢？我想我愛看汪正翔的廢文，他思考圖像爆炸時代裡身為攝影的意義，有時也像我被問到寫字能當飯吃嗎？我們以為自己朝著靈光走去，卻成為了一個作業員。

可悲的是，這也是我們僅擁有的。會不斷思索書裡的這些問題，意念也很簡單：想拍一張很好的照片。想寫一篇很好的文章。但當「好」的定義逐漸遠離人的本質，人該如何理解自己存在的意義？例如不完美，例如獨一無二。如果未來人們可以心電感應，不需文字傳達意念，不需圖像呈現畫面，我希望那時的博物館裡還有一本《旁觀的方式》，這記錄了我們最後的掙扎。

末代武士改拿相機，那就是攝影大哥。

——溫若涵｜《BIOS monthly》總編輯

汪正翔的文字讓我們驚覺藝術家的理性也可以成為他們的創造，他常常給藝術和藝術圈祛魅，三言兩語戳破皇帝的新衣，犀利如同他攝影中不知從何而來的光。

——廖偉棠｜詩人、攝影師、評論家

我喜歡給正翔拍照，因為他鏡頭底下的我最像自己。讀他的攝影文章，總是奇妙地給我許多創作的靈感，可以關於文學關於電影。或許因為攝影的凝結，打破了約定俗成的「時間」，又或許正翔的存在（如同他的視覺），在模糊的曖昧裡透見我們忽略的那些最純粹的事物。

——鄧九雲｜演員／作家

12

大部分的人喜歡把看似複雜的事情簡化成白話，甚至歸納分類。

而汪正翔卻是擅長讓事情擴展開來，讓它們肆意膨大，最後再撿一些漂浮在空中的塵埃來討論。

因此我跟汪的討論永遠不會到達目的地，不過我們卻都在過程中獲得意想不到的想法。

——鄭弘敬｜攝影師

如同曾經爭論一時的現代與後現代議題，數位攝影究竟與底片攝影是不是同一件事，在這世代交替的節骨眼，也成為爭論的顯學。在生活逐漸被數位化全面覆蓋的當代，我們既想擺脫傳統以證成現在與過去的不同，卻又不願徹底與傳統切斷以解釋自己來自於何方。這是當代人的矛盾與含混，是我們與過去的自我所存在的曖昧關係。汪正翔透過了多年的實務經驗與深刻的經典閱讀，為這個議題提出了深刻卻不燒腦的反思；他既說明了攝影是什

13

麼，也說明了攝影不是什麼；他說明了當代攝影活動的社會性，也道出了這項技術或藝術在當代的文化與政治性。

——鍾宜杰｜國立政治大學廣播電視學系助理教授

敘事有詩意，議論有機鋒，有獨到的勞動視角與批判視野，這一系列有主題的、富知識含量的抒情筆記，緊扣當下的台灣社會現實，既在地，又及時。汪正翔充滿好奇，聯想不斷，既往內挖掘，也向外展延：他帶著困惑，不做定義，使明確的評論顯得可疑；他自我挖苦，從外部視角檢視自身的攝影專業，同時也以內部考查評估擺盪在藝術與技術之間的攝影角色，對創作與現成指涉的質疑，拋出未解的謎團，邀請讀者共同思索。

——顧玉玲｜國立臺北藝術大學人文學院助理教授

# 一個發了那麼多廢文的攝影師，的寂寞難耐

陳亭聿（文字工作者、《妖姬‧特務‧梅花鹿》作者）

要為正翔的書寫一篇側記啊，這件事情特別的難，何以難呢？每次一起出去訪問，他總是在我身後拍照。我是阻隔他和受訪對象，要繞道的，最好越過的，比前景還之前的景。

在訪問時刻，我向來是一面刻意忽略他，也求受訪對象淡忘他，好和受訪者進入某種神祕的兩人世界；另一方面，我則是毫無意圖地掩護他，讓他順利於照相機背後隱遁自己，以冗長訪問拖遲，無意間剛好換取對他而言，恐怕仍顯得短暫的構圖時間。說好聽是這樣的：我為他掙得按快門機會，撩

動對方情緒讓畫面有譜。但最好的時候，我們兩相忘於彼此。

所以說寫攝影師側記的難，是他們始終專業地位在你的視野之外。在那些時刻，我不知道，也不該知道，拍照是什麼樣的形象輪廓，如何的邏輯理路。當然，也未有能耐分神留意，岔心覺察，這位身後的攝影者既想隱沒自己，又怕隱沒自己的種種身分焦慮。

不過，正翔不是那種取得畫面後，便跟你一拍兩散的攝影師，也並非他老愛調侃自己的，那種好像無時不刻氣噗噗地請你「借過」的攝影大哥（事實是我從未知覺到正翔是一位攝影大哥）。只是忘記從哪一次開始的後來，訪問結束，正翔會請我拿著他小小的打光器具從他後方、側身探照受訪者，請我權充他的打光師（從他輕輕交付的動作手勢，便知他無意濫用職權，卻更像在忙亂中不忘遞給夥伴以微幅的信任與親暱）。

我終於得到機會，看正翔施展他的隔玻璃，或借縫隙偷光云云，他所謂找無門路時還能使出必殺的「大絕」、「大法」。我遁後打亮，以及打量，攝

16

影師腦內可能的運轉軌跡，並且詫異於，他如何在我對文章尚未有一點頭緒時，已能從容凝鍊與落定對象的氣神於一紙。

又忘記是哪一次，他也請過我擔任光替，事先讓他試試現場亮暗光影，從而叫我體察受訪者暴露在鏡頭下的種種羞赧和赤裸。正翔以許多有趣的移形換位，鬆動了向來固定的，受訪者—訪問者—攝影師三點一線的相對關係。從這些時刻，他開始悄悄地挪動至我的前景。一如臉書上，一如此書裡，他總是會用他的方式，讓人開始正視，所謂攝影。

———

所謂攝影，或者所謂攝影師，在人手一機，人盡可拍的年代，還有誰沒些身分地位，膽敢妄談所謂攝影？或因如此，訪問過為數不多的攝影師，有的確實帶著我或不能全然明白的精神焦慮，他們往往愈急著要說明，說法常常是：「要知道這是從我開始系列性拍攝的。」筆記：前無古人。「你看這張，

17

沒有其他人曉得要這麼拍的。」筆記：後亦無來者。「你看過我的那本沒有？

居然沒有。」筆記：還差一本沒看。

後來依稀感覺有的攝影師不談攝影，談的都是在人盡可拍的年代之前

「我早做過」、「你別忘了」云云。至於正翔，從認識他以來，我感覺他的攝

影與藝術家身分焦慮也異常濃厚，從他臉書上大量的「廢文」創作，便可見

他釋壓緩解的大小動作頻頻。

我不懂這種焦慮何來，因此便開口問了，欸，你為什麼那麼愛發文啊？

「不知道，好像已經是慣性了，身體和頭腦有東西需要排出來。」那為什麼

你要做這樣的人設（愛開玩笑）？「一方面是社交平台性質是這樣，談得很嚴

肅沒人看啊。」不過正翔的深層焦慮，似乎不真正在自己是否被當作攝影大

哥，在現場又被遺忘或反過頭被教該怎麼拍，你知不知道台灣攝影我也榜上

有名，亦或者四十歲男人中年危機一類而已。

老是不懂，直到後來。又或可說真的直到看了這本書整理集結的文章，

我才慢慢懂得此二種攝影師焦慮的差異。正翔的焦慮更準確來說，應該是：我們怎麼再也不，或愈來愈少有人再這樣，既嚴肅（但也搞笑地）一起談談，所謂創作，所謂攝影。

我逐明白，身為一個攝影師，一個發了那麼多廢文的攝影師，自然有一個攝影師，一個發了廢文的攝影師的寂寞難耐。

———

這就說到我們輕微熟絡起來，幾乎是從每次訪問末了，一同乘車至捷運站、高鐵的時刻開始。比方說，在計程車上坐在彼此身側，正翔會朝自己不設防地拋丟一些問題過來，像是他想換成做訪問的試試看似的。有時候與工作有關，「你聽到他／她剛剛那樣講，感覺怎麼樣？」「你不覺得他講話很好笑嗎？」大部分時候與工作無關，「你喜歡看什麼小說？」「欸欸，那你看了他出的那本小說了嗎？」或者是，「你們有看《愛的迫降》嗎？」

也有幾次從正翔的展覽或聚餐離開，或是一同參加工作坊後去買午餐，

他小快步追上來，「欸，我最近在想，如果人記得很清楚，會不會其實只是

記得了一個目錄，卻無法真的回去？」「欸你覺得非虛構寫作是什麼？我最

近在想攝影的非虛構跟文字的非虛構有何不同。」

與正翔的談天時光，多關於他最近在想的問題，不僅於此，好玩的是，

他也好奇你怎麼想這個問題。對我來說，那些時刻是日漸產業化、專業化、

世俗化的世界裡所寡少的時刻，成為日後讓我反覆琢磨，進入有意思辯證遊

戲的觸媒與邀請。

雖然，免不了有時覺得正翔都幾歲了，怎麼老帶著觀念藝術史時所熟習，

好像藝術家必備，但或於當今藝術家也有些過時的，對主流世界或既有現成

觀念的挑釁（當然有時候反過來肯定商業性也是某種反思高度或反叛的極致

體現）。若沒事有人在忙亂之餘扯著你聊攝影，談創作，說觀念，也難免覺

得此人吃飽太閒。可我雖不會正面對他承認，實際卻暗暗珍惜，覺得與他相

20

處，有種即使已在藝文產業工作，仍和人聊天多在工作或現實框範內打轉不同的，能讓車的後座，散步同走的一段，充滿罕聞難覓的清新。

———

面對正翔的發問，我有的時候會忽然產生「好多想法終於有人能言說」的興奮，並因此頭腦轉個數日數月不停；有時摸不透他問這個想幹嘛，隨便膝跳式應兩句敷衍了事，便覷見他有點失望或果真多數人皆如此的神情；有時當下愣住無法現場應聲，或以剛好在寫的文章裡，胡亂夾帶一些也不算是認真整理過的想法，頗慢半拍或揮空拳式地隔空喊話；又或者也有換我拿疑惑去煩他，但當下他似乎未能答好答滿的時候。

不知是否我多心，偶爾我好像也會在正翔的臉書、雜誌文章或網路專欄裡，猛然見到他對某個曾互相刺激的論題，以文章做出更長串且完整的回答與思索。譬如我曾經歷一次令我挫敗的訪問，當時正翔也在場，自尊打擊之

後情緒高張的我，不小心就把不能直接對受訪對象問的問題，通通轉移與拋砸到他身上，開地圖炮似地霹哩啪拉質問：為什麼那些二知名導演，或攝影大師，或是有現代主義傾向的創作者，都長那個樣子？

或許是這類訪問的刺激，又或者是長久以來在藝術領域，或生活中碰見一些二人事物常有種莫名的教育姿態，常讓我費解到底其優越感何來？很長時間裡，我對始終自帶高度的人，或假客觀距離的評論姿態很是反感。外加時逢公投加大選等台灣政情激昂而我亦然，一反淡然常態認為坐壁上觀者不可理喻而惡難認同，彼時對創作探索未知或入世或接地氣與否，我展開其實拙劣且陳腔的，輕微的攻防姿態。而多數攝影師置身事外的抽離姿態，未納入自己於景框的位置，加上正翔更有評論者的身分，又頻繁在社交平台上發言的慣性，剛好處於易挑起我敏感神經的位置。我把臉書關了，交際量裁減了，加上後來轉做更多口述歷史或研究工作，雜誌採訪數量下降，一路退到淡水住處，又逢疫情三級警戒開啟，遂名正言順與這紛擾世界、可畏人言隔著社

交安全距離，跟正翔之間的聯繫也就跟著斷了。

然而，在沒和正翔合作，也隻字未能交談，更無讀看他臉書廢文的這段日子，我卻在網路平台上偶然看到正翔談《薩爾加多的凝視》這部電影的文章，主題是「為何攝影大師都是那個樣？」我熊熊想起當時那篇讓我尊嚴挫傷的專訪，以及夾帶情緒的文章刊出後，有另一位資深攝影師為受訪者說話，指責為文者像一位怨婦，咒罵作者不懂訪問倫理，那時正是被我無辜拋丟「為何攝影大師都是那個樣？」提問的正翔，率先鍵打出理性冷靜的戰文來為我發聲，我想起當時的正翔說，訪問與受訪者各有各的堅持，作者如實呈現這樣的差異，我們應該正面觀之云云。

事實是無論我如何試圖封閉自己，不時地在這裡、那裡，還是會瞥見正翔的文字從短小凌亂的臉書奇想連綴成章，有時候幾乎不必看攝影是誰，就大概猜到那是出自他眼下與手筆時，我會感到莫名的熟悉與溫暖，也從此知道正翔對世界的觀點與思考還在閃爍，還在漫溢，在收束，也在擴張。慶幸

23

自己多少能夠通過這些「側漏」的訊息，見證了這些「想法」的混沌、碰撞、偏誤與校準，慶幸自己還能追蹤到它們來時的軌跡與通向的未知，更慶幸自己認識了這樣一個，長得不像攝影大師都長的那個樣的，攝影師。

———

再次見面的時刻，已經時隔一年，若以《愛的迫降》起算或已兩年有餘。

轉眼間來到正翔已經改看韓劇《以吾之名》，也準備出書，將所謂的「廢文」回收再編整成冊的這一刻。從他書中我重溫，也認識不少錯身的正翔，原來他不僅還在拍肖像照，還在發廢文，辦展覽，也去電影劇組裡走踏過，在眾多商展和婚宴中穿梭過，並因此刺激出了這樣厚厚一落的東西。

為寫側記，翻看那些他仍浮動著、沒有打算定論，但仍稍微落定於紙上的思路。為寫側記，我又該訪問我覺得最難訪問的類型：老想把自己的作品跟自己的生平一刀切的創作者，想置身事外、位在最外圍那層的攝影師與評

24

論者。於是乎，我和正翔去了他最常去的咖啡廳海邊的卡夫卡，如今的他還是那個老樣子，只見他每逢話題乾涸或太嚴肅，又召喚陽台上抽根菸並湊近問自己：「欸，你有看《華燈初上》嗎？」「欸，那個誰的第二本小說你看了嗎？」他還是那個老樣子，話題會隨最近的出版事件更新。

說是要做些訪問，但還沒問上任何問題，正翔更逕自對我沒頭沒腦地自我分析起來，「欸，我後來覺得我不是什麼現代主義的攝影師，我以前也曾經以為我是。」喔？此話怎講？「我發現我好像不太去拍攝對象，這樣看起來好像很在意形式，可是後來我發現，我對形式一直都沒那麼講究。」嗯似乎是……。「我發現我一直在做的，和感興趣的都是去探查事情背後的那個運作機制……。」

直到這裡，我終於聽出正翔是在澄清和試圖讓我理解他攝影的意圖，以及輕柔地修正我對攝影師混亂的分類，還有或許回應關於良久以前，我曾經朝他拋砸的那個，關於「現代主義創作者，或是你們攝影師為什麼都那個

樣？」的疑惑。我想起正翔厚厚一落的新書文稿，他無日如貓吐毛球般連發的「廢文」，想起原來他想過將此書名為「以攝影之名」，終於懂了這除了刻意和他的愛劇《以吾之名》有關之外，還有一層影像與文字互為表裡的深意。

我突然驚覺，當我以為我用文字工作者的身分掩護攝影師時，有的攝影師拍照，或許其實同時也正在用攝影掩護他文字工作者的身分。不過，跟正翔的友誼好玩的點不在於真正的解謎與永恆的定論，值得期待的，大概仍會是兩個，或數個寂寞難耐的好問者，對彼此的困惑和思考都上了心，後續展開一系列「以攝影之名」啟動的思想更新遊戲。

# 我看到的世界

每次有人得知我是一名視障，都會問我這樣要如何當攝影師，或是想像我一定擁有常人沒有的特殊攝影能力，然後我就會回答：「沒有錯，我都是用心眼拍照的。」但其實我的眼疾目前並不嚴重，除了拍照有時候對不到焦，看手機要用放大鏡之外，平常打電動看電視也沒少過。只有在模糊的記憶裡，會想起老媽從醫生口中聽聞我跟我哥眼睛狀況之後垮掉的臉，好像一切都完蛋了。還有小時候去檢查眼睛時，眼球會被固定在金屬框裡面，然後醫生會拿接近閃光燈的強光對著你的眼睛，持續十幾分鐘。有時候還會有年輕的醫生來觀摩，我看不見他們，只聽到他們興味盎然地講著一些專業的英文術語，說起來我對於台灣醫學也是有一點貢獻，但是當時我只想跳起來踢爆

他們。

但是為什麼這些事情都沒有讓我覺得我是殘障？因為我媽會在看完病之後，帶我跟我哥去吃一頓大餐，通常是去長庚對面的星期五餐廳（TGI Fridays）。母子三人就像劫後餘生一樣，狂點各種食物，基本的規格是德墨三層塔、豬肋排、法士達，還有酸辣雞翅。這就是為何直到今日我對這家餐廳還是很有好感，即使星期五餐廳的套餐愈來愈爛。事實上，在這個美好回憶之中，我第一時間並沒有想到母親，而是想到星期五餐廳的大姊姊，那時候我覺得怎麼會有人這麼親切，相較於剛剛的醫生護士，對小孩而言就像天使一樣。

另外還有一件事是大四的時候我媽買了一台數位相機給我，是 Nikon 兩百萬畫素的相機，鏡頭可以旋轉，超級酷的。可是沒兩個禮拜，我就把這台相機搞丟了，但她立刻就重買了一台。其實當下我覺得有一點奇怪，平常老媽也不是那種慷慨的人，為什麼相機這樣的東西能說買就買？但是說奇怪也

30

不是那麼奇怪，我當時也約略知道答案，可是覺得沒有必要去想，或是根本覺得這是理所當然的事情。

像這樣，我一直如同貴公子一樣活著，直到我母親去世，我進入社會，然後申請到殘障手冊（這三件事差不多是同一時間），才發現原來這世界並不一樣，原來我是一個殘障。最讓我強烈意識到這點的，是有一天我在公館搭捷運，結果服務人員把我攔下來。我知道他要查我的愛心票，fine，反正每次搭高鐵都會被查，我自有我的應對之道，只要買票的時候選擇殘障專車七車以外就好了。所以一開始我也沒有覺得不高興。沒想到查完之後，她問我要不要改一下卡，這樣以後就不會響兩聲了。最令我屈辱的就是，我真的去刷了票了。

這些寫起來好像很悲，其實也不是這樣。世界上慘的人太多，而且因為我生命中一大段時間都被當成一個正常人來對待──應該說得到的比正常人更多。我媽將那些額外的善意偽裝起來，把關心偽裝成餐廳的大姊姊，偽

裝成Nikon數位相機，放進各種德國高倍數望遠眼鏡與放大鏡裡面，所以我從來不覺得我的眼疾是一件悲慘的事情。相反地，它是一個與各種好吃好玩相連結的關鍵，是一個我理所當然可以使用的特權，譬如買電影半票，又或是在這樣一個時代，身為殘障或許能擁有別人難以取得的道德高度，這件事真的太好笑了，好像我意外得到了什麼權力。每次買相機或是買新鏡頭的時候，我也會有一種莫名的爽感，我會告訴自己，這是我媽鼓勵我的。這才是我從事攝影真正的原因。我就抱著這樣的心態去波士頓讀藝術攝影，然後發現原來我的眼睛並沒有讓我在攝影藝術上擁有什麼特權。我並沒有像大家想得一樣看到了特別的世界，也沒有因此對於攝影或是觀看這件事有更深沉的思考。

這本書裡的文章大多來自於我自波士頓回來台灣之後，做為一個接案攝影師的社會觀察。我經常去到台灣不同的地方、看到不同的人，對我而言那就像是穿梭在不同的部落之間，我總是為人的差異如此之大驚嚇不已。當我

進入台北一個破爛的民宿，或是來到一間高級的藝術沙龍，就像一個十六世紀的西方探險家來到了新的大陸。另外有些文章涉及一些攝影理論以及當代藝術的課題，譬如藝術是什麼？攝影的本質又是什麼？儼然我就是一個思考藝術的人。但是我終究不是社會學家或是人類學家，我與「他者」的接觸不過就是打個照面，研究方法不過就是按下了快門。我也不是一個成功的藝術家，如果成功意味著能夠依靠賣作品維生，或是在學院裡面教書。這樣說來，我做為一個寫作者並沒有什麼特殊之處。我一開始確實是這樣認為的：我只是一個發廢文的人，不是某個領域的專家。

但也正因為一方面我是一名接案攝影師，另一方面又從事攝影創作、教學與寫作，這使得我有許多機會去把那些西方攝影論著當中的觀念與攝影實務相印證。我並不是單向地將台灣的現象比附西方的理論，有的時候我也發現我在台灣的日常處境中觀察到了一種新的攝影知識。這個發現讓我覺得十分振奮，忽然之間，我看待攝影的眼光不一樣了。我覺得無論是外拍、手機

攝影，乃至於攝影師的工作處境這些看似不那麼藝術的領域，比起那些攝影作品或是深具歷史意義的照片，更讓我覺得其中潛藏理解攝影與理解台灣的可能，更貼近了一個「常民」或「民俗」也無法定義的當下世界，也更貼近了自己的生命。我棲身其中，只是想說出我看到的世界。

# 輯一
# 當我（不）在現場

#數位照片

#自拍

#外拍

#手機攝影

#濾鏡

#美照

#攝影大哥

# 永不泛黃的記憶

有一天我打開電腦，點開一張十多年前我家出去旅遊的照片，那個當下我忽然一陣暈眩、快要呼吸不過來，因為眼前的照片「看起來」跟我昨天po出來的臉書照片一模一樣。

一張相片紙必定會隨著時間而衰老，譬如色彩褪色、紙質泛黃，於是觀者一方面覺得裡面的人好像歷歷在目，另一方面也感受到畫質的衰退，這兩個經驗合在一起，好似告訴我們，一切都過去了。我們都有觀看照片感慨回憶恍如昨日的經驗，但這件事在數位時代的意義不一樣了。

一張在二〇〇〇年左右拍攝的數位照片，並不會帶給我們相對應的時間感。由於當時數位相機的畫素快速進步，所以一張一九九五年的照片跟一張

37

一九九九年的照片，即使一樣在電腦中播放，畫質也會有極大的差距。但到了二〇〇〇年左右，兩百萬畫素的數位相機已經開始普及（我第一台數位相機就是這時候買的），而這樣的畫素在電腦螢幕中看起來已經相當精細，如果不仔細放大觀察，其實很難跟後來兩千萬畫素的數位相片有所區隔。換言之，照片將不會因為更精細的畫質而顯得衰退，回憶永遠不會泛黃。

時間感的消失也與電腦螢幕的解析度有關。解析度愈高、品質愈好的螢幕，理論上愈能夠讓觀看者辨別不同畫素數位照片的差異。但是當數位相機的畫素遠遠超越螢幕解析度時，由畫素進步所帶來的時間線索也愈來愈隱微。與此相似的狀況是網路，我們都知道大多數的網路照片畫質都會壓縮，所以如果習慣在網站上觀看數位照片，這些時間帶來的畫質變化就會很不明顯。舉例而言，很多無名小站的照片現在看來跟臉書上的照片好像也沒有什麼不一樣，即使使用的相機畫素有著天壤之別。

這種時間感的消失，並不只是我個人的經驗，我們可以合理推測，不

38

出幾年，當數位相機的畫素進步到螢幕或是人眼所難以企及的地步，對於所有人類而言，數位照片的時間將會完全消失。一個活到二○七○年的人觀看二○二○年的數位照片當然還是會覺得惆悵，因為相片資訊會告訴他已經過了五十年，照片之外的時間仍在持續。但是在視覺上他卻沒有辦法感受到差異，就好像一個整容手術將所有的皺紋都拉平了，我們的臉確實看起來年輕，可是我們知道自己終究是老了。

## 靈光的再次消逝

數位照片在攝影史上的意義是讓靈光徹底消失了。班雅明（Walter Benjamin）曾形容古典藝術有一種「靈光」，他以畫意攝影為例，說明靈光包含幾個核心的概念：「本真性」（authenticity），意指照片將真實帶到觀眾眼前，無論真實的風景，或是一個人的本質；「稀缺性」，意指藝術品在特定的時間、空

間之中是獨一無二的存在，如古代的神劇必須在特定時間與地點演出；「連續性」，譬如畫意的照片之中從亮到暗有一種連續的狀態，人物表情也因為長時間曝光綜合為一種平靜的神情；還有「隨機性」，如照片拍攝時的晃動所形成的暈影。

班雅明認為攝影術成熟之後，靈光的時代就結束了。首先，照片可快速製造並散播到各地的特性消滅了藝術品的稀缺性。器材的進步，也使得攝影不再需要長時間曝光，自然也沒有晃動的暈影、從暗到亮的連續。但要直到數位時代的來臨，靈光才真的全面消逝。數位影像與真實的關係更加遙遠，也不存在稀缺性的問題。螢幕做為數位照片的載體，也不像展覽或典藏地點充滿限制，藝術不再是特定時空之中獨一無二的顯現。數位照片的銳利畫質更像是對於靈光隨機性的一個反動。

還有一個隱微的線索：數位照片比起實體照片更遠離物理的世界，而物理世界是藝術製造隨機性的一個基礎。在數位照片之中，物理世界的種種現

40

象，譬如風吹、手搖與紙張的凹凸所帶來的隨機性也幾乎不復存在。這是大衛·克拉爾布特（David Claerbout）對於電腦繪圖感到憂慮的原因，因為在虛擬世界之中，人們可輕而易舉地得到自己心中想要的畫面，於是攝影的意外性就消失了。

雖然許多當代的創作者仍然眷戀隨機造成的美感，試圖從時空的限制中挖掘藝術的靈光，所以制定版次、精研控制與隨機的技藝。即使是呈現一種數位影像，藝術家也常常經營「現場」。但廣大的群眾已經遠離了紙張，更迷戀於一種螢幕之中純粹的影像，它沒有地點的限制，更沒有時間的感受。如果當所有人幾乎都在螢幕上看照片，攝影創作者是否仍然要以實體照片展覽為主要的發表途徑？更進一步來說，數位時代人類的心智結構是否發生了變化？

## 記住更多還是忘記更多

我曾經看過幾部年輕導演的紀錄片，看完之後有點怔怔說不出話來——數位產品在這一批創作者的童年就已經存在了。他們是第一代用數位產品審視自己小時候的人，對於過去的惆悵摻雜了數位科技與錄像、照片、文獻與口述等較為傳統的資料形式，然後又以新的數位科技，譬如再透過動畫剪輯的方式呈現出來。

這是一個新的世代，他們回顧過去是透過影片甚至於臉書，而不只是照片。這對於人類的記憶結構必然會造成某種影響。

在照片出現之前，我們會記住的事情其實跟事情本身的意義沒有多大的關係，記憶中有一大部分都是一些完全瑣碎的事情，譬如一扇車窗、一邊的肩膀或是某條馬路。即便被催眠一百次，我也不相信在這背後會發現有什麼深刻的連結。所以記憶這件事，至少對我而言完全是隨機的。我們會說某件

事「讓我們記憶深刻」，這是一種安慰自己的說法，好像只要滿足了某種條件，眼下經歷的事情、珍惜的人事物就可以在記憶之中擁有一席之地。

但人類的記憶受制於這種毫無邏輯的機制本身，不是很美嗎？人從無意義的記憶碎片之中試圖重新拼湊出些什麼，好像重新賦予這些記憶一套邏輯。但這一切在相機出現之後，好像被消解了一般，至少表面上是這樣。一旦眼前的事情值得紀念，我們就會按下快門，然後這件事在相當程度上就會被記憶下來。連像我這樣記性不好的人，都能依靠照片記得一些東西。

可是真的是這樣嗎？因為相片或是影片畢竟也只是真實的「片段」，更關鍵的是，有時我們會被觸動，甚至真正感受到過去的存在，並不是來自於那些有意識的紀錄，而是一些莫名其妙的細節。羅蘭・巴特（Roland Barthes）在《明室》（La chambre claire）當中就懷疑那些有意圖的照片根本不會抓住什麼。所以他提出「刺點」的概念，指的就是一個不能刻意捕捉、無法被邏輯分析，甚至無話可說的照片特質。某個意義上，那就像是靈光一現的火光，只有在

偶然的情況之下，能夠讓我們從片段感受到整個對象。

另一種比較樂觀的意見來自於班雅明。在〈機械複製時代的藝術作品〉中，他也談到了攝影與電影。相對於羅蘭‧巴特致力於區分電影與照片，班雅明則是把兩者合在一起，認為電影與攝影都有一種特寫與蒙太奇的特性，當然對於今天的我們而言，這已經不是什麼稀奇的觀點，我們對於電影與攝影的認識更趨於複雜。但是班雅明的重點在於：這種特寫與蒙太奇的特性，打破了過去相信「藝術品要整體掌握對象」的想法。

例如以前的風景照總是想要呈現一個時空，要把那個異地召喚到觀眾面前，讓觀眾好像親臨現場。又譬如古典的肖像照試圖去捕捉一個內在的本質，所以看照片的人就會有一種見如見人的感覺。這些方法在班雅明看來都像是一種回返靈光的垂死掙扎，他認為在新時代的電影與攝影，這種捕捉細節或是片段拼接的手法，會帶來一種新的感知。我們會發現這個說法與羅蘭‧巴特有多不一樣。以一張尤金‧阿杰特（Eugène Atget）拍攝老樹根的照片

為例，班雅明讚許他運用特寫的手法。但是在《明室》當中，羅蘭‧巴特對於這些照片的反應是「這與我有何干」。

之所以會有這個差別可以有很多解釋，但是其中之一是兩人對於新技術抱持著兩種截然不同的態度：班雅明相信新技術會為人類帶來新的感知；羅蘭‧巴特則是憂心新技術只是一昧地追求新奇，最多讓他喜歡，但是不會讓他愛。非常有趣的是，這也正是當代世界的人們對於數位科技的兩種態度，我並不確定這兩種看法哪一個比較正確。也許我們對於數位時代還需要更長的時間回望，才能理解它的意義。但我可以肯定的是，未來的人將不會理解什麼是泛黃的記憶，即使我們知道照片之外的時間，永遠如一台失控的列車般向毀滅奔去。

45

# 出門以前，旅遊就已經完成

「我們愈是以為接近真實（或真相），就愈遠離它們，因為它們都不存在。我們愈是迫近事件的即時實況，就愈陷入虛擬的假象之中。」

——尚・布希亞（Jean Baudrillard），

《波灣戰爭不會發生》（ The Gulf War Did Not Take Place ）

自拍不是一個新的現象，事實上自拍的歷史很悠久，早在十九世紀攝影術剛剛應用在肖像攝影之時，就常見到攝影師自拍。如果我們把從眼前的事物中看到自己這類表現主義的創作者也放進來，那我們就會得到一大群透過拍照想「看到自己」的照片，不論看到的是具象的自己，還是抽象的自己。

然而這些歷史上自拍的先驅，跟當代的自拍有一個關鍵的差別：他們沒有即時地看見自己。以十九世紀的肖像攝影師自拍為例，他們必須架好設備，站在鏡頭前，然後等待照片的沖洗。所以等到他看照片的時候，他離那個當下已經比較遠了，彷彿他拍的是另一個人。

而數位時代的自拍不同，我們所拍下的自己，可以在不到一秒的時間之內顯現。這讓自拍更適合成為拉岡鏡像理論的一個註腳，人們將相機中的影像當作自己，然後時時陷入一種焦慮。我們都有一個經驗，就是理完頭髮要用手機拍一下，明明眼前就有鏡子。這意味著我們不僅是要看此時此刻的狀態，同時也想要看在網路上被別人看到的時候的狀態。而這兩者是不一樣的。

## 自我與社會的糾纏

就即刻檢視自己而言，自拍是一種自我本真的確認，但是就自拍在網路

48

上分享、編輯與再流通而言，自拍是一種讓人成為一種遠離本真的擬像。事實上兩者有可能是循環的——自拍是一種即時確認自我是否符合社會形象的活動。

如同走過車子的時候看車窗的倒影，我們並不是真的想看自己（因為出門前已經照過鏡子了），而是確認自己有沒有符合社會想要的樣子。而相機的即刻性，讓我們時時刻刻都有車窗，於是我們被社會所監看的焦慮不斷放大，就像在一個布滿鏡子的迷宮當中，被無數自我的鏡像所迷惑，然後忘了出口在哪。

其中，旅遊攝影的自拍最能夠反映自我與社會之間這種奇異的糾纏。一方面旅遊強調的是「我」在現場，拍照僅僅是確認這一事實的輔助手段。可是另一方面，我們在旅遊中的自拍又不僅僅是為了存在於現場，而是為了把照片傳到另一個現場。有時候人們在乎後者甚至遠遠超過前者。我曾經看過有一對母女在一個號稱花海的地方拍照。說是花海，其實眼前只有稀稀落落幾朵杭菊。但是媽媽完全不覺得掃興，興沖沖地帶著女兒站在一個勉強看起

來比較澎湃的花叢前面，然後叫女兒擺好姿勢。

「一二三，漂不漂亮？」母親對著女兒大喊。女兒雖說不漂亮，但是鏡頭裡面的母女看起來是在笑的，花海是滿的。所以這張照片被po在網路上時，應該也會是漂亮的。

## 自拍改變了風景

這種為社交網路而存在的旅遊自拍不僅改變了旅遊的行為——譬如大家都不看風景本身，而是在想風景能不能變成一張好照片——更改變了旅遊景點的面貌。近幾年設置在旅遊景點的卡通公仔、背板與裝置藝術，這些東西的美學通常令人不敢恭維，常常是國外卡通人物的廉價複製。可是就是有滿滿的遊客聚集在那邊自拍或是拍人，彷彿這是完成整個旅遊儀式當中最重要的一個環節。如果這些公仔與背板能夠陪襯旅遊景點也就算了，可是以我擔

50

任旅遊攝影師的經驗，許多自拍點的設計根本與當地毫無連結。於是在華山打卡自拍的人與在嘉義打卡自拍的人，其實都可能拍出一張與櫻桃小丸子公仔合影的照片。那我們為什麼還要出門呢？

這樣的旅遊自拍會不會根本遠離了真實？但是這樣講並不完全公道。原因是當我們身處在一個圖像爆炸的時代，每天所注視的螢幕畫面，可能還超過所見的真實世界，這時候圖像其實就等於真實。一次我在嘉義梅山公園的數位館中，看見裡頭有一台腳踏車，讓人可以對著前方的螢幕騎車。諷刺的是螢幕上面的影像，正是數位館外面梅山公園的步道。但是對他們而言，虛擬的經驗一樣新奇有趣。

不宜誇大自拍有惡劣影響的另一個原因，在於攝影向來就是做為一種確認社會形象的工具。當相機運用在十九世紀肖像攝影的時候，被攝者可能是在營造中產的自己其實也是一名貴族的形象。回過頭來想，今天一個人在旅遊景點自拍，透過營造一個虛幻的場景，他想傳達的真實是他擁有豐富的生

活。就利用相片來裝扮自己這點而言，兩者並沒有什麼不同。差別只在於這個裝扮好的樣子，一個懸掛在莊園的長廊，而另一個被即刻上傳到了網路上。

## 即時讓我們忽略照片與真實的斷裂

所以我們又回到了即時這件事。即時之所以能夠達成，仰賴的是自我以外龐大的機制，譬如網路的設備、相機廠商與無數的 app。而這些機制背後是有某種「意志」的。app 偷偷改變人的容貌，相機廠商鼓勵拍攝能夠表現淺景深、銳利畫質或追焦等張揚機器性能的影像。就旅遊自拍的案例來討論，這種自我之外的意志顯現在景點的設置，譬如店家為了招攬顧客、政府為了行銷城市，所以設立拍照場景。通常我們會忽略這些干預，也忘記真實世界在宰制著我們。

提醒自己記住真實世界背後的「意志」，不是想追求一個不被干預的純

粹攝影。而是在過去，拍攝跟看到影像之間存在著延遲，這多少提醒了影像與真實是分裂的，並因此使我們意識到真實世界當中有一種更強大的權力在運作，不論是來自於店家還是相機廠商。時至網路時代，從拍照到影像顯現，再到網路世界的呈現，兩者幾乎毫無落差，而這一點將在5G時代達到空前的地步。導致照片裡面的風景等同於真實的風景，照片之中的情緒等同於真實的經歷。我們確實知道在影像生成的過程之中有修圖或是擺拍的問題，可是「即時」這個概念令人相信真實被原封不動地保存下來。就像相機剛出現的時候，人們認為照片等同於真實一樣。

除非我們能夠意識到那些被拍攝的場景、被運用的拍照程式，早於拍照那個當下就被設定好了，除非我們能意識到時間，才能對於如今拍照不僅僅不是反映即時，反而是有時差的這點有所認知。但是這個時差在數位時代還出現了一種逆反：在按下快門之前，影像就已經出現。在我們出門之前，旅遊就已經完成。

# 當我做為攝影師，參加一百場活動

我的攝影工作有很大一部分是拍攝活動，包括節慶派對、婚禮，或是尾牙。拍這些案件常常讓人分外地疲累，不僅僅因為拍攝時間很長，也因為活動當中常常有一些重要的流程稍不注意就一閃即逝，所以精神上也必須時時刻刻保持緊繃。但是我還是滿喜歡拍攝活動，因為相較於採訪攝影或是展場攝影，我更能夠在活動攝影當中看到同溫層之外，令我瞠目結舌的真實世界。

## 另一個世界

我印象最深刻的一次就是拍攝某一場直播平台的聖誕派對。我記得是

在東區的一個飯店舉行，要進入會場必須走過長長的紅地毯，兩旁有白人小伙子穿得像蘇格蘭衛兵一樣。我的工作就是在入場的時候，捕捉網紅們走進會場的畫面。我必須承認一開始我覺得她們每個都豔光四射，讓我有點自慚形穢。那是一個氣溫約十一度的寒流之夜，可是每一個人都是低胸短裙，讓裏在外套裡面的我更是不由得瑟瑟發抖，不曉得是心中欽佩，還是實在覺得冷。可是一直拍到不曉得是第幾十位網紅的時候，我的視覺麻痺了，慢慢分不清楚她們的長相有什麼差別。我只是機械性地按下快門，等到活動正式開始，上千位網紅在一個金碧輝煌的大廳裡面開始直播，每一個人的桌上都擺著一個直播用的手機與補光燈，好像一場電競比賽。我穿梭在這些直播網紅當中，聽到她們親切地跟網友打招呼，然後舞台上有一個積分不停累積的螢幕，有些網紅逐漸爬升到第一名，而獎品是一座城堡。

因為我從來不看直播，不知道這些人平常是不是就很有名氣，只感覺這一切真的好資本主義，彷彿課本裡面的資本主義一詞直到此刻才真正有了

實質的意義。我還看見了《景觀社會》(La Société du spectacle)裡面所描述的現象
——資本如何成為一種景觀，然後影響著人們的行動。無論是把自己打扮成標準網美的這些年輕女孩，或是守候在鏡頭前面瘋狂打賞的粉絲，從外貌到說話方式都是被這個商業機制所決定，不論他們有沒有自覺。當我想像自己像是一名社會學家思考這些視覺文化現象之時，我聽到網美用嬌柔的聲音請我去拍照，跟我開了一個似乎是對攝影師講的笑話：「要把我拍美喔，要不然～」然後做了一個生氣的表情。那一瞬間我從一個思考人類社會的人，又成為了攝影大哥，從一個「個體」，又變成了一個「類別」。

一次我接了一場尾牙，照慣例像個遊魂一樣在會場穿梭，除了偶然把相機舉起，眼睛四處張望裝得很忙的樣子之外，我的腦子幾乎完全放空，身體也好像變得透明，彷彿沒有人能看見我。中場表演是幾個辣妹在拉著炫光小提琴。我知道大家都是賺辛苦錢，可是我的耳朵跟眼睛都快爆掉了。好不容易表演結束，司儀介紹一個叫雍巧筠的歌手，一個瘦瘦小小的女生便走上舞

台。當她開口唱歌，我忽然覺得會場變乾淨了，乾淨到好像沒有人，就我一個人站在那邊。我幾乎要哭了。你知道的，雖然攝影大哥看起來都很落魄或是很率性，但其實我們也是有靈魂的，之所以看起來膚淺，是因為我們在任何場合都是浮薄的存在。我常常站在人群的角落想著為什麼我會在這邊，為什麼我要做這些與自己毫無關係的事情。可是那個聲音讓我得到了撫慰，好像這一切都不算什麼。這不只是歌聲的緣故，而是她站在台上的時候，跟我一樣不屬於這個群體，一樣是一個卑微的接案者。她發出的聲音，就像一種救贖。我很感謝在那個瞬間我能聽到那個聲音，讓我的心靈能夠片刻地離開現場。

## 活動的重複與例外

活動攝影並不是總能讓人看見奇觀，反而有時候是看見同一。譬如拍

58

攝婚禮，你發現這些階級、個性差異甚大的家族，最後卻被放進了同樣一個婚禮儀式，因為台灣的婚禮儀式已經固定，就這一點上，我更像是在旁觀一場被設定好規則的人類學實驗。對於一生可能只參加數次婚禮的人而言，這並不嚴重。但是對於我們這種拍攝上百場婚禮的攝影師而言，身處其中常常有一種超現實的感覺。因為一切都是那麼地似曾相識：什麼時候新郎要捲起袖口，什麼時候新娘要回眸一笑，什麼時候阿嬤要很歡喜，什麼時候爸爸要抱著女兒流淚，就像是一個設定好的電玩遊戲，一遍又一遍上演。當然有些時候會有例外的狀況，這時候攝影師的任務就是要讓他們回到正確的儀式當中。事實上攝影師才是現代世界的媒人，因為在網路時代婚禮最重要的現場是網路相片──如何能夠擁有一組看起來甜蜜又光彩亮麗的結婚照片，比起現場是否真的溫馨或者尷尬來得更重要。所以婚禮攝影師可以一遍又一遍地要求新郎新娘擺出幸福的模樣。

我以前對於這些感到非常疲倦，但是也有少數例外的時候。記得有一次

我拍一對新人的婚禮，但是直到拍攝結束都不知道那是一場婚禮。我以為是家族定期的聚會，直到他們將照片發在臉書上，我才驚覺：「天啊，我拍的竟然是婚禮。」覺得非常驚恐的同時，也發現正因為我沒有意識到這點，所以沒有套用婚禮攝影常見的一些拍攝方式，拍出來的照片反而比較自然。我沒有拍很多兩人對望，沒有特別捕捉感動的瞬間，也沒有設想什麼重要的儀式畫面。我甚至連閃燈都沒有帶，只是覺得參加了一場滿愉快的活動。這大概是我從事攝影以來第一次意識到心境對於拍照的影響。反過來說，如果我們對於一場婚禮已經投射了各種想像，不論這些想像多美好，在真實世界中一些想像之外的細節就很難被鏡頭捕捉下來。

## 攝影師是鍵盤人類學家

某個程度上，攝影師像是記者或是人類學家、社會學家，有機會廣泛走

訪各地。但是相較於他們，攝影對於世界的結構了解得更少，那攝影社會學和鍵盤社會學差在哪？一個攝影師的特長（即便是被迫）至少也要特別關注透過視覺所形成的各種刻板印象。的確很多人都可以觀察、批判社會，但只有攝影師會經常面對影像。而在現在這個世界，非常悲觀地講，影像已經成為各種刻板的溫床。攝影師要不就是習慣這些，把這些印象做更好的呈現，譬如皮膚像橡膠的美女、很歡樂的少數民族，要不就是表面上很和善，心裡則對這一切趨於麻木。

然而同一時間，攝影師也看到各種既定認識之外，無法歸類的陌生經驗，這是攝影最迷人的地方。事實上，照片一開始帶給人的驚喜其實非常像是去到一個陌生的地方，這個地方不需要是什麼風景名勝，只要真正身處一個平常很少去的區域，你就會覺得處處充滿新奇。看一張照片也是如此，理想的情況下它會讓觀看者突然意識到陌生的他者。但是為何陌生的地方會帶給我們驚喜，然後過一段時間這個神奇感就消失？這是因為當我們對一個

61

地方陌生時，並不真的理解這個地方的「功能」，所以一切進入了一種超現實的狀態，既真實又不真實，等到我們能夠分辨其中的各種意義，神奇的陌生感就會消失無蹤。而做為攝影師的好處是，無論是刻板的活動或是不刻板的，都可以讓人不斷吸食這種短暫的奇幻，好似來到一個陌生的世界一般。

# 美照小史：從明星小卡到無名小站到相機評測網站到IG

學習攝影有點像是通俗愛情故事，一開始人總是帶著熱情，但是不知何時開始，一切慢慢褪色。我們想要找回最初的美好，就像相機廠商每天說的：「回到攝影的原點」、「回到最初的感動」、「回到單純的拍照」，好像我們現在多不單純。但通常到了這個階段，無論如何都不會再跟以前一樣了。我們對於攝影的熱情一天天降低，相機留在陰暗防潮箱裡的時間愈來愈長，最終在多年之後，回想自己曾經那麼熱愛拍照，然後告訴孩子：「恁爸嘛有青春。」

為什麼對於攝影的愛消失了？我先描述一下大致的過程。大多數愛拍照

63

的人，一開始都是因為某些偶然的因素接觸了相機，然後開始用相機拍攝身邊的人或是美麗的風景。我們發現居然有這樣一個神奇的工具，把所有美好的事物凝固下來。拍攝這些就足以讓我們喜愛攝影好一陣子，但是有一天我們再也不滿足於相機照出來的模樣。我們想要更進步，一部分的人這時候轉往了器材，因為器材帶來畫質的改變是最快速的。如果你有點錢，甚至可以讓你快樂一輩子。但是有些人卻陷入了更深的焦慮，因為他們想要拍出「自己的照片」。為了達成這件事，我們開始觀看網路上的美照、購買攝影書籍，甚至去參加講座。聽到了各種技巧、觀念，也認識了許多攝影名家後，同時思考有多少養分可以轉換成自己的作品。同時我們在心裡難道不會想，那些很有個性的攝影者，真的是依靠這些嗎？還是他們的生命本來就特別？而我們的相片並不特別，是因為我們的生命不特別？

## 無名小站時期

但是如果回顧網路美照的歷史，我們也許就會發現所謂的好照片其實跟我們並無直接關係，而是一種文化建構的結果，隨著時代不同會有不同的內容。就我所知，小時候的美照大多數就是港台明星的形象照，特別是那種衛生紙裡面的照片小卡，成為了當時年輕人拍攝照片的範本。如今許多三、四十歲的中年人，心裡可能都有這樣一個祕密。

九〇年代中期伴隨網路興起，大家開始推崇的美照是商業寫真，這樣的照片在當時來說是非常少見的，那種光影與色澤都讓人們覺得耳目一新。我永遠記得小時候在蕃薯藤上看到寫真照片那種震驚。不知是因為青春期還是初次面對攝影，我日後看到照片再也沒有那樣的經驗了。也許人類歷史上第一次看到照片也是這樣的心情，你不知那是美是醜，只覺得有一個活生生的東西在你眼前。

然而由於當時修圖技術與器材的限制，這些風格並不容易在日常實踐。一是二〇〇〇年以前數位相機並不普遍，二是專門拍美照這件事還未形成一

種文化。所以當時在網路上看到的美照，除了少部分專門去相館拍攝的寫真照，大多數都是記錄一些非日常的時刻，人物的動作最多個 yeah，場景可能是畢業典禮或是旅遊照片。

一九九九年成立的無名小站可視為此時期的代表。無名小站在二〇〇三年推出了網路相簿的功能，在國高中生之間成為風潮，素人美女這個概念在此時變得普遍。在那個沒有 IG 的年代，無名相簿裡面經常都是很私人的照片，譬如家人出遊、在校園裡面跟同學打鬧，甚至是男女朋友的親密照。

許多網友會把蒐集來的美女照片存在硬碟裡面，那不僅僅是擁有美照，同時也是窺探一種私密。

## 滿街單眼時期

二〇一〇年前後有一個關鍵的轉變，就是平價單眼相機諸如國際牌

66

GF2、Canon 550D 這些機種的出現。於是攝影人口變多了，拍照變成一件專門的活動，而不是節慶、旅遊的附帶品。我印象很深的是，這時候去旅遊景點，幾乎滿街都是單眼，到處都是大砲（長鏡頭）。許多人甚至走到哪裡都帶著腳架，明明也沒有用到的時候。因為大家都有差不多的器材，很快地，擁有好鏡頭跟擁有打燈能力的人與一般攝影愛好者拉開了距離，特別學習打光成為攝影愛好者必須的功課。我就會看過有攝影師在外拍時發揮極度高超的打燈技巧，可以為了拍一個素人模特兒用十多個燈、一點陰影都沒有。到了這個時候，所謂美照不再是那種生活情境中的風情，最好要像商業廣告一樣，明亮、銳利、充滿視覺張力與攝影語言。

　　此時期影響照片美感的第二個因素是攝影廠商的評測文。這些評測文一開始只是為了測試相機的性能，但是後來搭配的圖片愈來愈多，甚至會請專門的 model。於是評測文逐漸形成了某種「拍妹」攝影美學。我在相機網站

擔任編輯的時候，也必須負責撰寫評測文。那時候我發現大部分為了評測拍出來的照片，跟網路上大家所喜愛的照片幾乎一模一樣，都是適合表現相機性能的照片，譬如高ISO、廣角與淺景深。這個簡單的事實令我恍然大悟，原來照片並非先天就是美的，而是這樣拍有助於表現相機的特性。

如今回頭來看，那是一個很奇怪的狀態，一方面攝影師想把model拍得美美的。但另一方面，他們又想表現器材的性能，有時就會出現難以兼顧的狀態。譬如為了表現淺景深，然後讓人的五官都失焦；或是只把人拍得漂亮，卻跟評測的項目毫無關係。儘管有這些問題，攝影術與拍正妹之間的連結被強化了，拍正妹等同於拍美照。某種程度上，這也讓攝影師變得師出有名——當人們指責攝影師只愛拍妹的時候，攝影師可以正色道：「我是在練習攝影，是在追求美。」

## 手機攝影時期

伴隨著數位攝影來到全盛時期，手機攝影同時也在發展。大概二〇一三年時，數位相機市場幾乎全面衰退，各大相機廠商都退出了台灣的市場——順帶一提，無名小站也是在這一年關站。手機之所以能夠如此迅速地取得勝利，與手機 app 的修圖功能不無關係。人們很快發現手機修圖軟體的效果太棒了，二〇一三年發行的美圖秀秀可當作一個標誌。自此拍攝美照這件事進入了恐怖的修圖軍備競賽，套用濾鏡已屬基本。柔膚、放大眼睛、縮下巴也成為了攝影師工作的標準。所謂美照與攝影師表現個人美感愈來愈不相干，而是呈現一個已知的完美形象。

手機攝影帶來的第二個影響，是再也沒有配合各大廠商投放廣告而出現的評測文了。確實許多部落客還是會進行相機、鏡頭的評測，但是那跟原廠所發動的評測，在規模上不能比。結果就是依賴廣告維生的攝影網站在台灣

式微，攝影愛好者失去了一個發表、比較照片的專門平台。當觀看照片的平台逐漸從電腦轉移到手機，高畫質的單眼相機逐漸失去了必要性，許多網紅的 IG 甚至完全都是用手機拍攝。這又進一步弱化了攝影語言，諸如構圖、視角、對焦技術的重要性。畢竟相較於單眼相機，手機在攝影參數的設定上仍然不是那樣完備。此時美照的重點從人帶景的整體畫面，轉變為表現相對忽略場景的對象本身。相應於此，網美在攝影當中變得更具有主體，她們選定風格、決定用途甚至自行修圖，攝影專業者所壟斷的影像世界在此搖搖欲墜。

如果你忽略妝髮或是衣服年代的差異，手機時代的美照跟九〇年代的明星小卡有些類似。兩者強調的都是人的明星氣質，人物的表情與動作都有些制式與浮誇，所差者只在前者更像是在主演一齣享受生活的劇碼。雖然近年來「素人感」風潮似乎又逐漸興起，某種程度上是對於制式網路美照的反動。有人甚至還會挖出無名小站時代的照片，說這是真正的清新自然。但是畢竟

70

那個時代已經回不去了，現在攝影師所拍攝的素人，是一種經過設計的自然，照片通常具備閃燈直打、構圖歪斜、日常場景、濾鏡效果不明顯等特徵。

沒有什麼比起這個更能夠說明時代對於個人攝影風格的影響。

## 以為自己愛攝影

回顧網路美照的歷史，不免有點哀傷。因為我們以為自己愛攝影，但其實很可能都是商業、社會與文化整體的影響，或是出於一些百身心意以外的偶然原因，心理學上描述這樣的狀況是一種「錯置」（misplacement）。這就像某個愛喝咖啡的人每天都到咖啡廳買一杯低咖啡因的咖啡。但是有一天做咖啡的小妹忘記了，所以給了他一杯正常咖啡，但是那個人不知道。濃度高的咖啡因，反映在他身上的是臉頰泛紅、心跳加速。他心想：「到底怎麼了，會不會我愛上了這個女生？」結果，他真的愛上了她。對於攝影常常也是如此，

71

我們喜歡的可能是質感、外出、探究新功能、與人接觸，但以為自己愛的是攝影。因為攝影太方便了，方便到好像可以把所有好的事情都納入其中，以至於我們忘記攝影的本質與任何事情都沒有太直接的關係。

# 有了 iPhone 與修圖 app，我們還需要攝影師嗎？

我對於手機攝影一直很抗拒，即使我知道很多人用手機拍得非常好，手機與網路的連動也改變了攝影的定義，但我就是跨不過那個門檻，這大概就是代溝。但是有兩個經驗改變我的想法。一個是我換了 iPhone，然後發現自己竟然可以用它來拍攝劇照跟展場，這讓我非常的挫折，彷彿多年來發展出來的攝影技術全部都白費了。另一個經驗是有一次接案，案主非常客氣地拿了一張他用手機拍攝自己的照片，然後希望我可以把他拍成那樣。那個瞬間我強烈意識到不能繼續對於手機攝影視而不見了。在這裡我所討論的手機攝影是一個廣泛的攝影現象，它包含使用手機修圖上傳到 IG 上的網路美照。

1.

首先手機時代的照片使事物看來更加均質了。攝影師都有一個經驗，就是同樣拿手機跟相機拍攝一個高反差的環境，你會發現手機明暗對比較少，而相機相形之下比較激烈。這並不是手機的動態範圍比相機好，而是手機預設了一種低對比的視覺風格，這讓大多數民眾在一般生活當中，即便面對高對比的環境，也可以拍出不會太失敗的照片，但也因為這樣的設定，手機攝影使任何事物看起來都有點平，甚至看起很像是繪畫，手機會有這樣的特性，是因為廠商希望提高照片捕捉對象的成功率，而不是為了影像創意。雖然手機攝影也會強調井字構圖、順光逆光這些傳統攝影也會強調的重點，但是手機照片本質上不是以抽象的視覺形式來吸引人。還有一個例證是手機的AI也是以辨識對象為主，以至於事物的邊緣常常感覺像是被銳利的線條描過邊一樣。

74

就強調對象這一點而言，手機照片與傳統攝影當中的家庭快照有些相像。兩者都重視捕捉到拍攝對象更勝過視覺形式，譬如手機要調光圈快門比相機麻煩，所以拍攝時會傾向忽略一些極端狀況，譬如瞬間動作、反差光線，過去這些都是攝影師展現攝影語言的好地方。家庭照也常常是以最陽春、自動的模式拍攝。又譬如手機攝影經常以直式的構圖表現，這雖然與手機的構造有關，但巧合的是，它也與許多私攝影的作品相似，因為直式構圖製造了一種臨場感。

但是手機攝影與家庭快照與私攝影的差別是，手機攝影中的人物更像是在扮演一種角色，而不是直白的紀錄。因為網路時代的私人照終究是給他人觀看的，這個「他人」的範圍固然有大有小，但是相較於家庭快照，範圍還是大上許多。這顯示網路時代的照片更具有「社會性」，看似私密的照片常常摻雜了某種超越個人的「目的」或「意識形態」。有的時候我們可以明顯辨識出某些網路照片的目的，像是社交；但有的時候在自我之外來自社會機

75

制的影響並不明顯。譬如人們可能會不由自主或被規畫在相似的場景，如餐廳、景點或是展場拍照打卡，背後有商業的考量；或是喜愛拍攝淺景深的照片，這可能是相機廠商為了推銷大光圈鏡頭的策略運作。

2.

數位時代的照片其第二個特性是修很大。譬如內容農場定期會出現一種文章，先放出網路上正妹網紅的照片，結果本人現身大家都驚呆了，因為完全不像照片裡面的樣子。原來螞蟻腰、大眼睛或是性感的紅唇全部都是精細修圖的結果。每次看到這種文章，第一時間我總覺得攝影好像走到了末路，不只是因為攝影師也被逼得愈來愈需要修圖，更是因為各種 app 已經養壞大眾的胃口。當我們觀看此類文章，或是對那種蛇精臉之類的修圖震驚不已，我們其實在擴大對於修圖的底線，並暗自為自己沒有修那麼大而高興。這跟

我們觀看苦難照片的心理歷程是一樣的，以前一張戰場照片就足以讓人哭泣，但是現在每天都有各種驚悚的影像，麻痺了我們的道德。

有人可能立刻會反駁說：「以前攝影師也會美化照片啊，憑什麼利用軟體就是一種惡習，可是選取角度就是攝影功力？」事實上真的有人提出這樣的質疑。埃洛・莫里斯（Errol Morris）在《所信即所見》（Believing is Seeing）一書中就討論，紀實攝影常常會質疑那些更動物件的攝影師，最有名的莫過於羅斯坦（Arthur Rothstein）把一個冷死的牛頭枯骨，移到鏡頭前方，做為美國大乾旱的一個意象。可是當戰地攝影師移動鏡頭的角度，把戰場中的一個玩具布偶跟廢墟拍在一起，我們卻覺得不以為意，甚至稱讚這是一個巧妙的安排。平平都是安排，為何會有這樣不同的評價？

確實，做為攝影師我無時無刻都在做美化的工作。差別只在於攝影師傾向於引用一種偶然。偶然的意思不是多稀有，而是說各種現成因素短暫的結合。譬如臉部肌肉偶然的組成、光線與背景的搭配。又或是利用指定安排動作，然後誘發出被拍攝者一種特殊的神情。過去攝影所談的工夫有很大一部分是在講這些。但是 app 或是整個數位技術的發展讓這件事變簡單，你不用苦苦等待一個笑容讓人變好看，因為你可以直接修出一個笑容。你也不需要像安瑟・亞當斯（Ansel Adams）一樣在山谷之中為了一朵雲出現在對的位置，因而苦等了兩個禮拜。你只要會修圖就好了。我永遠記得我第一次發現這個功能的時候，整個人嚇呆了。

3.

所以有些人會說掌握機遇的攝影是利用了現場實際存在的東西，不像 app 修圖完全是無中生有。這確實是傳統攝影跟修圖技術之間的一個差異。

以底片工夫跟電腦修圖相比，前者有一種物理上的限制，這種限制容易使人感到安心，好像是在建立一個詮釋模型而不是無中生有。換言之，攝影觀點的美化與app的差異並非真實與不真實，而是假有與製造。基於攝影觀點的修圖傾向利用現實偶然的組成，你說這樣不真實，它確實是引用現實為素材。你說這樣真實，那又只不過是一個偶然的結合，並不能真正再現真實的對象。而非攝影觀點的修圖則沒有這一層顧慮，它並非無中生有，而是從現場之外、既有的好看模式當中選取，然後增添到照片之上。這是為什麼很多修圖照片看起來有一種相似的調性，拍任何地方都像是日本，拍任何人都是尖下巴、大眼睛的樣子。

4.

但是為什麼人要把自己修到不像自己？我目前有兩個解釋，第一個解釋

來自於這些三年來拍照的經驗，我發現人對於自己形象，其實比起胖瘦、膚質、真實感，人更在意的是臉部肌肉的渙散與否，用白話講就是橫肉。以前我不懂這件事，但是我自己被人拍之後，我慢慢了解那是為什麼——人對於自己的認識其實不是一張呈現所有細節的照片，而是一個有型的整體。但是臉上的橫肉會讓我們意識到，我們並不像心裡所想像的那樣是一個完整有型的個體，這無關乎美醜，而是關乎我們是不是主宰自己。這個時候有兩種解決方案，一種是拍攝行動中的樣子，人在這個時候通常各部分的肌肉會呈現一致性。另一種就是像婚紗般高度修圖。這就是為什麼大家都說不喜歡那種沙龍美照，可是最後卻接受它的原因。因為比起美醜，我們更在意自己是不是「一個人的模樣」，我們害怕存在的許多部分其實會受到各種力量的拉扯，然後成為一個渙散的面容、不成人形。

　　另外一個比較社會性的解釋是我們已經習慣於戴著面具。我們不都會在特定的場所穿著比較華美的服飾，甚至畫上比較濃的妝容。那個當下我們

並不是透過日常的美感來判斷，而是跟現場的人比較，接受一個體系所給予的形象。網路就是那個奇特的地方——我們套上濾鏡、大修特修的時候，就像是在一個盛宴當中喝醉了酒，戴著誇張的面具、說著激烈的話，而美感也在這種比較的環境來愈趨於極端。外拍社團某種程度上就是整個網路的縮影，裡面的照片就圈外人看來或許會覺得十分誇張，但是就圈內人而言，這其實正是出於一種想要正常化的意圖。在他們的世界之中，也有所謂的正常與不正常，譬如在旅館拍攝裸露照片是正常的，在外拍場合露出私處是嚴重傷害了外拍界的倫理。

5.

這兩個解釋看似衝突，我們怎麼可能一方面想要確定自己的存在，一方面又想順從一個體系的標準，然後以此來決定自己的樣貌？其實這正反映了

修圖現象背後當代社會的存在危機。我們並不確定自己是一個獨一無二的個體。確實我們說話、行走、表達自己的愛好，但是我們內心深處知道，這些意見與嗜好其實都是社會所灌輸的。那些不斷更換自己人設述說「親身」經歷的網紅最明瞭這件事情。而「好看」的照片在這個意義之上，是一種最快確知自己存在的手段。大家都說所謂的帥哥美女就是怎麼拍都好看，這正意味著帥哥美女是一種獨立的存在。可是並不是所有人都擁有這種特質，所以我們利用修圖讓自己接近那個狀態，那些看起來過度修圖的照片，其實最強烈反映了這個人如何無視於光影、環境與自己的年紀。

而且說到底，什麼是真實呢？在這一個圖像氾濫的世界，我們每天舉目所及都是廣告、海報、電視、電影乃至於充斥於社交媒體上的照片，我們看這些東西的時間幾乎超過了面對真實世界的時間，所以某種程度上，這些爆量的圖像才是我們生活中的真實。最足以說明這種現象的例子，就是有一天我猛然發現當我想要整理儀容，我已經不太會照鏡子了，而是打開手機的自

拍。如果連我都是這樣，那可想而知大多數手機世代的年輕人更是如此。所以不要再怪大家都把自己修得不像自己，因為人們真的以為手機裡面的自己是自己。就連我看到手機畫面，有一瞬間也以為那就是我，但事實上那根本不是，美肌都已經內建好了。所以以手機為鏡的人，他所認知的自己真的就是皮膚光滑的樣子。反之當人們看到單眼拍出的照片反而會覺得很困惑，那個人到底是誰？為何多出了許多痕跡？將來的人回顧這個時代，一定會說這是一個關鍵的節點，因為人類自我形象的認知徹底的改變。

## 6.

所以攝影還有價值嗎？如果一張過度修圖的照片能夠讓我們緩解自己存在的焦慮，能夠讓我們在一個體系當中得到稱讚，我們還需要那種捕捉偶然組合的攝影嗎？我只能說攝影還有一個信念，是有時候我們不知道好看是

83

什麼，只是在等待一個未知的美好組成。這當中有一個關鍵在「引用」，如果將攝影師比作文字，攝影師並不一句句翻譯對象，而是引用對象的某些部分。這並非意味攝影師熱愛真實，而是不知道美是什麼的緣故。可是app無論多麼自然，通常已經預設了好看的樣子，所以攝影如果有什麼比app更有價值的地方，不是攝影比較像本人，而是攝影更有可能抓到前所未見的樣子。可是這件事情成立的前提，是攝影師真的只是捕捉一種隨機的組合，而不是套用一個已知的好看形象，否則跟app其實也沒有太不一樣。

我並不是要說這個現象有多扭曲，只是有點哀嘆過去所學習的各種攝影技巧與觀念，在這種新攝影當中變得不是那麼重要。新一代的攝影師們勢必要面對所謂的好照片不是一張能夠雋永流傳的名作，而是一張能夠不斷轉發但三天後被淹沒的影像。攝影不再是捕捉現實獨特的氣味，而是透過照片將現實與已知的形象連結起來，某種程度上，這導致數位時代的影像趨於保守而不是天馬行空。大衛‧克拉爾布特有一篇文章〈沉默的鏡頭〉（*The Silence of*

84

*the Lens*），裡面提到電玩當中的場景往往十分刻板。我覺得根本原因在於科技相對缺乏隨機性，當一個技術可以徹底貫徹人的意志，那這個技術就有一種俗套化的危機。反觀相機雖然原理並不複雜，可是相片總是與人們心中的思慮出現落差，不過修圖技術讓這個落差幾乎消失了。我們失去了一個逃離被社會制約自我的機會。我想起為什麼我一直不想談IG攝影，因為我不想面對照片終究會被社會收編。

# 當大家關心記者會，我只聽到攝影大哥開罵

一次我去拍一場非常嚴肅的典禮，現場有十幾位資深的大法官即將榮退，剛踏進會場時就看到一群攝影大哥，頓時覺得不妙。果然切蛋糕的時候，主辦單位角度沒喬好，有好幾個來賓的臉被單眼相機遮住。這時候攝影大哥們開始罵髒話，但他們講什麼我完全沒有心思去聽，因為在那個一兩秒之間，我必須決定是要去跟來賓溝通然後被主辦單位嫌棄，還是要衝到前面被其他攝影大哥罵，抑或就這有限的角度拍幾張照片回去被案主罵？我以為那天最悲劇的莫過於此，殊不知最後的大合照一夥人卡上來。我想這不是辦法，就跟各位大哥說等下輪流照，可是真的拍攝的時候，居然有拿蛋糕的人在後面走來走去。為了保證有拍到可用的畫面，我也只能硬著頭皮多拍幾

87

張，然後後面的大哥就很不爽。總之整整兩個小時，不斷聽見攝影大哥的髒話，然後卡位，然後罵髒話。每個人彷彿都變成一頭野獸，焦急地要獵取眼前轉瞬即逝的獵物。

有一天我看到翁立友反駁雞排妹指控其性騷擾的記者會，當大家關注雞排妹、孕婦與翁立友媽媽的時候，我又聽到那個熟悉的聲音——攝影大哥又在現場開罵了。我不禁開始想，為何攝影大哥常常在現場爆炸呢？

## 影像所賦予的權力

曾經在一個未除魅的時代，圖像不只是圖像，而被視為具有神奇的力量。譬如有藝術史學者認為繪製在庇里牛斯山脈尼奧（Niaux）岩穴當中的牛壁畫，一開始並不是被當成一種美學對象，而是一個有神奇魔力的媒介，可以讓原始的人類真正捕捉到牛，抑或是在某種致幻藥草的輔助下，看到活生

生的圖像。即便到了文藝復興時代，這種思維也依然強大。據說米開朗基羅畫西斯汀教堂的時候，一次宮廷裡面的禮儀師看見裸體繪畫非常生氣，說怎麼可以這樣敗德。結果等到《最後的審判》完工之後，畫面中有一個人物的生殖器被遮住了，但是是被一隻蛇的頭給咬住，而這個人的臉就是那位禮儀師。這件事最好笑的地方是這個宮廷人員其實也知道，但是他沒有辦法，因為把人畫進繪畫是一個神聖的、不可改易的事情。

時至今日，對於圖像這種神祕的想像已經消失了，只有偶爾在拿原子筆戳照片，或是對一個人的臉打一個×這類的行為中還殘留一點。但是攝影師在現場的霸氣，彷彿影像在現代社會之中仍然具有一種難以言喻的神祕力量。與米開朗基羅的故事一樣，攝影師不是本身就具有權力，而是透過工具與一個有更高地位的媒介有所連結。在米開朗基羅時代是《聖經》，在攝影大哥的時代就是媒體或是網路上的一組照片。這就是為什麼當攝影大哥在典禮中狂罵，而現場的人都能夠接受，因為現場的尷尬比起影像上的完美根本

微不足道，是這樣的思維賦予了攝影大哥一種權力。

## 攝影傾向讓事件完成

從蘇珊・桑塔格（Susan Sontag）的角度來看，攝影師在現場的權力來自於攝影本來就傾向讓事件完成。最經典的莫過於攝影師黃功吾（Nick Ut）拍攝北越小女孩在戰火中奔跑的畫面。總是有人批評為什麼他會在那個時刻按下快門？蘇珊・桑塔格認為那是因為攝影天生就傾向於捕捉事件的完成。如果我們進一步細分這裡的完成，其代表的並不見得是敘述意義上的完成，更可能是一種視覺上的高潮。有時高潮並不僅僅是一種戲劇性的畫面，也可能是一種抽象的狀態，譬如黛安・阿布斯（Diane Arbus）所拍攝的社會畸零人在鏡頭之中充分展現了他們的異常，但他們的自我在鏡頭前則被簡化了。

在網路時代，視覺取代事件的傾向更為強烈。因為過去攝影師所捕捉的

事件高潮，很可能只是視覺高潮，而非真實事件衝突的最高峰。可是時至今日，許多事件本身就是以視覺為核心，譬如在婚禮或是記者會中，視覺高潮本身便被認定為事件高潮。在這個意義上，攝影師不只等待高潮發生，更是促使事件達到視覺高潮重要的環節。這是為什麼攝影師擁有權力的另一個原因，他們負責推動整件事情往下。就像一開始在婚禮攝影中，攝影師只是記錄活動，但是到後來變成負責整個婚禮儀式的進行。反而媒婆常常乾脆退到一邊，聽任攝影的安排。我永遠都記得媒婆那個看著我、等待我指示下一個動作的眼神。

## 成為相機的攝影師

也因為攝影師成為事件發展中的環節，所以攝影師就跟相機一起被視為一個中性的、宛如機器一樣的存在。就以「攝影大哥」這個稱謂而論，表面

上這是一個親切的稱謂，但同時也意味著一種技術人員的身分。我發現這跟人們稱呼文字工作者不同。譬如當我接攝影工作的時候，我會被稱呼攝影大哥，可是當我接文字工作的時候，我就會被叫汪正翔，然後換我稱呼前來拍照的攝影師為攝影大哥。並不是人們對待攝影師比較不尊重，而是攝影師常常被當作一種中性的、去除個人性的存在。

這種角色也反映在攝影師與事件本身某種疏離的關係上。當文字記者參與一場記者會，通常對事件必須要有比較內面的理解甚至於同理。記者即便對於整個活動流程感到不耐，通常也不會立即發作。可是攝影的角色相對比較疏離，很多時候攝影師並不需要深入理解對象，日後也不必與他們有所關聯。通常這個狀態讓攝影師被人忽略，彷彿隱沒在背景之中，有些攝影師自己也會穿黑衣服呼應這個設定。然而，這個不顯眼的角色，也讓攝影師有了一種中性的發言權，這時候攝影師彷彿不是做為一個人在說話，而是一個機器在說話。

## 成為攝影大哥

還有一個導致攝影大哥要出面的原因，是他們通常被認為比較豪邁沒形象。譬如我以文字工作者這個身分去工作，大家跟我講話就會比較拘謹。如果我以攝影師的身分去工作，大家講話就會比較海派。這種現象不知不覺也會影響攝影師自己的人設。事實上，「攝影大哥」這個詞就隱含了一種不羈、豪邁、粗魯的形象，具體表現在攝影師的穿著之上。且看一場典禮當中，幾乎所有人都要穿著體面的服裝，只有攝影師常常一件T恤搭配一件多口袋背心。那並不表示攝影師隨便，而是要符合我們自己的形象。難道攝影師真的需要那麼多口袋嗎？人最終都是根據別人眼中的自己來設定形象，然後不知不覺間就變成人設所設定的那樣。就像現在，即使我在拍攝典禮時看到一堆攝影大哥還是會心中一凜，但是也學會同時默默用腳架卡好位置。

一次在一場活動攝影，我早早站在前排，而後面的人就像以前的我，開

始抱怨都沒有角度。觀景窗後面的我，不由得露出了個得意的微笑。這時忽然有一個人想要鑽到我的前面，我拍拍他的肩，然後比了個往下的動作，示意他蹲低，一句話都沒說。在那個瞬間，我覺得我長大了，我為自己占了一個位置、擁有一點權力而感到高興，我成為了攝影大哥。

# 做為一種補償心態的外拍文化

在咖啡廳，前方有一名攝影師跟一位女生在準備去外拍。男生就是一般典型的阿宅形象，穿著有點破舊的T恤跟運動短褲，話很少，也有點害羞。女生相對之下很大方，感覺已經很熟悉整個外拍活動，言談當中有許多專業的名詞，譬如「圈起整個人液化」、「焦打中間」、「場制照」與「大地系」等等。

我第一時間覺得很怪，因為我常見的外拍是這樣的：業餘攝影愛好者邀請年輕女性做為model拍照，這些照片幾乎沒有「實際」的用途，題材通常根據服裝來決定，譬如「古裝」、「女僕」、「大尺」（大尺度）等等。照片常常帶有一種窺淫的意味。可是現在我卻在咖啡廳聽到如此「專業」的對話，覺得這整個太違和了。

## 窺淫

事實上「窺看」或是「窺淫」一直是攝影無法擺脫的標籤。早在十九世紀攝影發展之初，相片就成為了中產階級窺看色情影像與異國風情的一種工具。在這裡情色圖片與異文化其實都被用來做為一個相對於西方、中產甚至於白人主體的「他者」。等到小型相機興起，搜尋他者的大軍從探險家、人類學家擴大到一般民眾。他們在旅遊景點或是城市底層當中搜尋怪異的影像，滿足自己一種窺看的慾望。蘇珊·桑塔格對於攝影這種消費對象的行為有許多批評。她形容攝影是「獵奇、窺伺、誘惑、暴力、雄性、獨斷、貪婪、侵略性、怪異、濫情、昇華的謀殺、最無法拒斥的心靈污染、遠距離的強暴。」在這當中女體攝影又特別挑動人的神經。外拍看起來就是攝影這種「窺淫傳統」的延續。

## 消費文化

外拍是一種將人轉換成社會形象的手段，在歷史上並不新奇。英國在十八世紀流行一種繪畫：交談畫（conversation pieces），新興的中產階級會邀請畫家將家族成員或是朋友在戶外的樣子畫下來。這種形式跟外拍的相似之處除了都在戶外這一點之外，兩者皆透過一種將人轉化成平面的方式來表現社會性的價值。值得一提的是，外拍的特殊之處在於與整個工業時代消費文化的連結。以前「正妹」這個詞並沒有那麼普遍，但自從二〇〇〇年之後「正妹」一詞逐漸在各種活動中頻繁出現。因為這是一個便捷又有效的方法，不論什麼樣的產品，只要有美女在旁，多少都讓人覺得愉快，於是龐大的正妹需求開始在各產業出現。對於想要投身於此的人，外拍可以將她們真實的存在形塑為網路或是市場可以接受的形象。

蘇珊・桑塔格在《論攝影》當中會描述相片如何服務一個以影像為基礎

97

的消費文化。透過影像將一切均質，然後使世界上的每一個人及所有事物，都成為可以動員、再利用的材料。最能說明這種現象的莫過於影像監控以及外拍。前者我們都能理解，後者實際上是一種將人轉化成商業形象的手段，於是人將失去自身的性格，成為人體（女體居多）市場當中一個待價而沽的商品。重點並不在於許多外拍的照片看起來情色，而是這種情色與人無關。

中平卓馬在《為何是植物圖鑑》中就曾經批評商業雜誌中的被攝者皮膚光澤像是物品一樣，觀看的人確實能感受到快感，但是那個快感的對象卻不是人，而是一種商業形象。與此相較，他反而喜歡私攝影中那種看起來不完美的女性。對中平卓馬而言，那更能勾起對於人真正的性慾。看看有些外拍照片中女性如同橡膠的皮膚，或是小到見鬼的下巴，就知道中平卓馬的批評不無道理。

## 攝影產業

外拍並不是一個真正成功的產業。我記得鄧南光有張照片，拍的就是一群日殖時期西裝筆挺的攝影師，圍著一個身穿時裝的模特兒拍照。

但是從那個時候到今天，攝影產業在台灣並沒有真正得到發展。有些外拍攝影師會對 model 說：「我在業界很厲害，幫妳拍對妳很有幫助。」不過這八成都是假的。因為基本上台灣攝影產業就那幾家。就算真的在業界工作，攝影師在業界也沒什麼影響力，沒聽過誰幫人拍照，模特兒就紅了的事情。簡言之，台灣其實沒有嚴格意義上的攝影師——如果攝影師意指經過系統訓練並且有穩定工作的話。但是如前所述，社會上確實又存在一種想要將自己轉換成商業形象的需求，而為了填補那個空缺，持有相機的人肩負了這個任務。

因為沒有產業，所以大批的素人攝影師投入外拍時沒有獲得市場的回報，他們之中只有少數人可以因此進軍商業攝影（這個比例對模特兒而言，恐怕更低）。凡是一個行為長久未取得回報，就不免會從別的地方尋求補償，

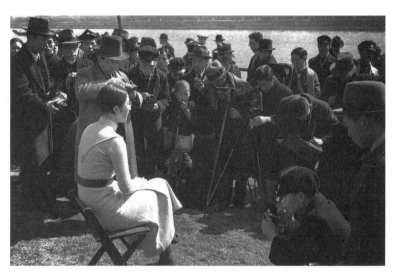
鄧南光攝（夏門攝影企劃研究室提供）

否則就不構成外拍圈所謂的「互惠」。譬如我曾經聽過攝影師說：「我拍這些」

照片又不能賺錢，也學不到什麼技術，如果沒有大尺度的照片可以拍，我才

不願意去接外拍呢。」

## 社交

對於許多攝影師而言，最中性的理解就是外拍成為了一種社交活動，彷

佛歐洲的社交舞會一般，成員組成大多數是男與女（女攝影師也有，但是因

為人數比較少所以暫時省略不談）。活動中有許多儀式（社交禮儀、外拍技

術）、裝扮都是平日少見的。最像的地方就是在這兩種活動當中，都有一種

平等的精神。譬如不同階級的人，在舞會當中成為平等的對象。在外拍當中，

阿宅的種種劣勢：無社交能力、沒有打扮、無法接觸異性，藉由攝影行為便

好像稍微得到化解。

101

## 創作

有的時候參與外拍的人其實是想要練習攝影技術，或是純粹想要創作。

譬如我看過外拍社團常會有攝影師說：「我是台灣唯一拍攝××大師，我是××界唯一得獎。」當他這樣說，或許想強調的是他在進行一種藝術創作，而不是所謂只想「拍妹」的攝影師，或是他要取得model的信任。但是攝影創作對大眾來說，仍然處於一個很模糊的狀態。其中，外拍社團為了作品署名而爭吵，最能夠反映這種現象。這個現象牽涉的問題是：究竟攝影師拍攝了一個人，是「利用」了一個人的影像，還是說模特兒只是創作的一個素材？

這個問題不僅存在於外拍界，時尚與藝術攝影之中也常面臨這種張力，譬如目前荒木經惟拍攝的爭議。撇開荒木經惟與模特兒個人的狀況，當攝影被視為一個聯繫拍攝對象生命、攝影師關懷與藝術創造的集合，本來就很容易造成一種誤會。對於模特兒而言，一時之間可能覺得自己是在奉獻生命給藝術，所

以忽略了商業上的保障。對於攝影師而言，他可能動員了這種情緒，讓模特兒犧牲自己。

回過頭來看，我在咖啡廳的奇怪感受，不論是model平和的語氣、攝影師的專業術語，乃至於雙方對於拍攝流程的講究，以及離開咖啡廳之後可能對於彼此的抱怨，正是反映一種在未發展的產業中，參與者努力想要專業化的狀態。

外拍實際上是一種含混的集合，它包含了台灣有限的攝影產業、參與者有限的社交能力，與有限的攝影藝術資源。如果在這三者當中，有一個能夠好好發展，那外拍可能就能成為一種創作計畫、攝影技術的練習，或是一種純粹的社交手段。但是這種含混未分的狀態，同時也是外拍可以繼續興盛的原因。在攝影師與被攝者皆不深究的情況下，一種虛幻的想像才得以維持。

拍下了一張照片，好像接近了業界、累積了作品，拍下了一張照片，好像占有一個人的身體。

我對著螢幕拍照，　觀景窗裡面的媽媽
看起來好像真的站在我眼前，
可是照片拍出來卻顯現一堆
我留在螢幕上的指紋與皮屑。

2016年我在紐約駐村的時候，
舉辦了一場外拍，
因為我覺得外拍也是台灣特別的習俗，
至少展覽的時候老外都相信了。

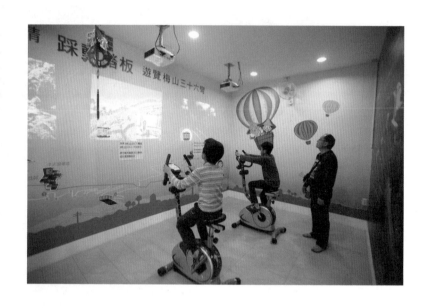

嘉義梅山公園裡面有一個數位體驗館，
遊客可以在裡面體驗虛擬的梅山公園，
這樣就不用真的來到梅山公園。

拍照讓人覺得擁有某個東西，
自拍讓人覺得擁有自己。

拍攝展場最開心的事就是
可以偷偷喝一杯酒，
然後拍下來，放在 IG 上
好像我也是穿梭其間的名流。

# 輯二
# 那些（不）美麗的風景

#攝影比賽

#奇觀

#採訪攝影

#運動攝影

#時尚攝影

#女攝影師、男攝影師

# 要拍一張好看的照片，還是單純講一個故事

日前有一博物館舉辦了小學生生態攝影比賽，優勝作品一公布，網路上的鄉民都暴動了。有些人認為這絕對不是小學生拍的，有些人認為這種不信任小孩的心態很不可取。在這當中，有一群人的處境顯得非常尷尬，一方面他們試圖說明攝影專業其實無非就是器材、參數與光源的設定，並不需要昂貴的設備。另一方面，他們又認為小學生能夠掌握這些太過不可置信——這些人就是所謂的專業攝影師。

121

## 自動化是攝影的劣勢

這個矛盾其實凸顯了長久以來的一個問題，那就是攝影似乎太容易了。

其中一個原因在於攝影技術有很大一塊是在熟悉機器，以及相機的高度自動化。因此，一旦熟稔了器械的原理與參數設定，好像每個人都可以拍出不錯的照片。有時候甚至於拍照的人在完全不懂攝影的情況下，都能意外地拍出好照片。我記得最諷刺的一個例子是曾經有一張猩猩拍攝的照片，在蘇富比拍賣會上以十萬美元成交。我們先不管猩猩究竟有沒有藝術天分，這件事之所以會發生，很大一部分是因為相機完成了大部分的手續。這現象之所以是攝影所獨有，在於我們很難想像動物可以寫出一篇得獎的小說。

為了證明攝影在機器之外的價值，有些攝影師強調照片原作的獨一無二。他們精研裱框與輸出的技術。還有些攝影師強調「操縱」在攝影當中的重要性，譬如修圖、擺拍或是加入各種文化的內涵。我就曾經聽過一位台灣

的攝影師說：「為什麼攝影要運用擺拍與電腦修圖？還不是因為大家都覺得拍照很簡單，只要按快門就好了。」這導致照片在藝術市場之中沒有價值，所以他運用了擺拍與後製的技術，讓人知道攝影並不是那麼簡單。對於一般有在拍照的素人而言，固然不必在乎藝術市場，但是即便如此，我們也習慣讓自己的照片變得更有風格，譬如添加濾鏡或是選取一個特別的視角，好讓照片變得「藝術」一點。

但是不管是修圖、擺拍、選擇濾鏡或視角，這些方案到了網路時代又面對到新的挑戰。一方面愈來愈少人欣賞實體照片，照片的品質愈來愈難以體現。二方面，在概念上，照片原作的價值也不是那麼被推崇了。有許多後現代批評家甚至認為強調照片的裝裱與版次是一種現代主義的遺毒，抹煞了照片原有的再製特性。況且，我們每天在 IG 上受到大量影像的刺激，很自然地會受到那些照片的拍法、參數設定與濾鏡的影響，那這樣拍出來的照片還是我們自己拍的嗎？這與家長在一旁協助架設腳架、設定參數，最後再由

小孩按下快門的差異是什麼？要回答這個問題，就得開始討論所謂原創是拍照的想法、執行的過程，還是按下快門的那一根手指？甚至還得面對那些引用各種現成影像（海報、廣告、電視）的作品，如何被視為一種創作……

## 自動化做為攝影的優勢

但換個角度來說，照片很容易，會不會反而正是攝影的一種優勢呢？事實上，在攝影術發展初期，有許多人正是這樣期待攝影，他們認為相較於傳統藝術，照片更加民主，不管是王公貴族還是中產階級都可以使用相機。這當中還有一個關鍵，就是一八八〇年代之後，柯達輕便相機的問世使得使用相機的門檻大幅降低。柯達的創辦者喬治・伊斯曼（George Eastman）當時就喊出了一個口號：you press the button, we do the rest（你只要按下按鈕，剩下的交給我們），宣稱任何人都可以拍照。拍攝者只要將底片寄回公司，公司就會完成

124

其餘所有流程。這對於當時的女性而言特別具有吸引力，而這也是伊斯曼公司主打的客群。因為過去攝影必須仰賴化學專業知識，但是一般婦女即便接受高等教育，通常也是讀文學相關領域。可是現在不需要具備這方面的知識，她們也可以拍出一張張傑出的照片。

另外一個將攝影的自動化視為優勢的例子是觀念藝術。一九六〇到七〇年代有許多觀念藝術家使用相機做為他們主要的創作媒材，因為他們認為相機是一種不那麼藝術的工具，不需要藝術家熟練一套技藝，可複製性也與古典藝術強調原作的價值觀相衝突。對於觀念藝術來說，這實在是一個太棒的概念，他們可以藉此想像一種新的藝術。此外還有一個比較不極端的想法，那就是他們使用相機創作的主要考量並非製造精美畫面，而是記錄一個行為的過程——我曾經在那裡拍照，比起我有沒有發揮技術拍出照片這件事更為重要。

由此我們回顧小學生生態攝影比賽時，或許可以思考當攝影成為一個人

人可以上手的工具，我們應該拍出什麼？在十九世紀的婦女或是二十世紀的觀念藝術家眼中，相機的自動化讓他們擺脫各種美學與階級的束縛，從而拍出自己想要的東西，或是用相機記錄下一種行動與生命歷程。換言之，「攝影很容易」在此不僅不是一個問題，反而幫助他們實現了自己。但是在小學生攝影比賽的狀況是攝影的便利性，讓一個小孩可以拍出跟專業攝影師一樣的作品。我不禁想，如果孩子使用相機拍下的是他與父母一起去完成作業的生活照，而不是一張專業的生態照片，他們多年之後回過頭來看，會不會更有感覺？

小學六年級時，我的老師曾出過一個暑假作業是要去蒐集昆蟲標本，我跟我媽還有我哥於是去了陽明山抓了一隻蝴蝶。但是回家之後又覺得蝴蝶要變成標本實在太可憐，就把牠給放了。記得那隻蝴蝶被放出來後，停在一朵沾著露水的花上許久，然後很虛弱地飛走了。身為好學生的我當然沒有就此放棄，於是我們三人又去了一趟，這次抓回了一堆蟬與甲蟲。跟蝴蝶相比，

126

牠們看起來沒那麼可憐了，可是問題是，我不敢打福馬林。我哀求全家人幫我，最後是爺爺幫了我。開學時我興沖沖地交了作業，沒想到全班幾乎都沒有人交。有交作業的是班上的第一名，他找到了許多昆蟲放在一個精美的木箱裡面，還有一個同學則是抓了好幾隻超大蝴蝶。我看看自己的保麗龍板，這輩子第一次意識到階級，就是從那個玻璃木箱跟斑斕的蝴蝶花紋裡。也是從那時開始，我便常常作著昆蟲沒有施打防腐劑快要腐爛的夢。

我們把製作昆蟲標本換成拍攝昆蟲照片，其實現在的小孩子跟當年的我面對的情況沒有什麼不同。永遠有那一個讓你很生氣的好學生，但也會有那一個永遠無法抹滅的夏日午後，即使我們沒有留下任何一張照片。

# 攝影比賽要比什麼？怎麼比？

對於攝影比賽，大家心裡都有個默契，那就是一種類似紅點設計的比賽。因為一般所謂比較正式的藝術比賽，通常不會收報名費，然後獲獎人數不會那樣浮濫（連佳作優選不超過三十人），進入複審階段通常都會有面談或至少視訊通話。而許多「國際攝影大賽」偏偏剛好倒過來，不僅收取報名費，獲獎人數上百人，然後得獎之後除了一張數位證明書，其實沒有任何人會跟你接觸。可是問題是讓攝影比賽模仿藝術比賽的形式就真的是解答嗎？

這裡應該問的問題是：有沒有一個比較攝影的比賽方法？

## 比觀念還是比攝影語言？

以前沙龍是主流的時候，大家有一套所謂美的標準，譬如平衡、銳利、色階、構圖與飽和一類，攝影比賽就比這些項目就好了。但是近幾年來，零零星星有一些藝術攝影的觀念興起，所以攝影不只要比畫面，還要比想法。

這聽起來也很合理，問題是想法是什麼？是傳達理念、有故事性、社會關懷、哲學內容，還是有藝術史脈絡？因為這件事太難了，所以比想法後來被簡化成「比畫面能否貼合理念」。按這個說法，理念本身好壞不重要，重要的是能自圓其說。但大家又覺得這有點不足，深恐一個幼稚的想法如果也能夠透過圖像傳達怎麼辦。所以這時候又冒出理念必須要深刻，譬如納入更多學術或是社會議題。「透過畫面形式傳達深刻理念」這個看法好像很完善了，但是大家又擔心這樣跟攝影沒有關係，所以有時候會把掌握攝影語言加進去，所以整個標準於是又變成「透過攝影語言呈現畫面以傳達深刻理念」。

130

## 攝影語言 vs 觀念

二○一九年的「總統府建築百年攝影比賽」就頗能反映這個尷尬的情況。首獎作品是一組拍攝別人拍攝總統府的照片，另外有些優選作品是運用截圖或後製的方法。這個評選結果引起了一些鄉民跳腳，認為這些作品畫面中看不出任何攝影語言或攝影基本功。有些鄉民卻認為這些照片有想法，很多當代藝術早就這樣做了。

我們可以把問題簡化為：攝影究竟是以「攝影語言」還是「觀念」為核心。強調攝影語言這一派其實是源自於一種現代主義的理想，現代主義藝術家相信藝術的核心在於媒材的特性。最具代表性的就是斯蒂芬・肖爾（Stephen Shore）所寫的《照片的本質》（*The Nature of Photographs*）一書，他把照片的特性歸納為「邊框」、「平面」、「視角」、「對焦」與「細節」等，好的攝影創作者應當熟悉這些特性，再把世界重新組織。這種說法生成的背景是在攝影藝術化

過程中逐漸發展出來的。台灣早期攝影比賽強調構圖、色階、細節等標準，可視為這種現代攝影理念混雜紀實攝影與畫意攝影的一種通俗性的表現。

側重的不是攝影語言的那一派（很多觀念藝術家根本不會拍照），其所強調的也非攝影與社會、文化的連結，而是攝影非藝術的特性。譬如我很喜愛的一位藝術家埃德‧魯沙（Ed Ruscha），他的作品依照台灣攝影比賽的標準絕對是一張爛照片，對比很低、畫質不銳利、主體也不鮮明，但這就是觀念藝術家想要的效果：如果藝術沒有了藝術的樣子，我們可不可能更逼近藝術？就這個意義上，觀念藝術視攝影為一個比杜象的馬桶來得更好的馬桶。

一九七〇年代，一批反對晚期現代主義的評論家認為，所謂的攝影語言忽略了攝影具體的用途與處境，譬如布列松（Henri Cartier-Bresson）拍攝中國與西班牙內戰的照片本有報導功能，但標舉攝影（畫面）語言的結果，就是這些照片的具體脈絡被拋棄了，取而代之的是對於藝術家心靈與形式關係的探究。批評者強調，如果有所謂攝影的特性，應該是一種非藝術的狀態，譬如

有實際目的、可大量複製、過程很大程度仰賴機械。這些特性在攝影藝術化的過程中被排除了。前述所強調的攝影語言是一個例子。另外像是有些攝影家會制定版次，強調原作的畫質，或是凸顯創作過程中創作者的表現性，這些都與攝影的非藝術原始樣貌相違背。

新一代的評論家開始提倡攝影應該談論攝影所處的社會、政治與文化的場域，好照片不再是一張符合抽象攝影語言的照片，而是一組組社會與個人生命史的計畫，目的不是告訴你真實是什麼，而是真實如何形成。於是後現代攝影出現了。一九七七年的圖像世代（Pictures Generation，原為一九七七年紐約的一個聯展，後來擴大指稱美國一九七〇年代使用現成圖像反思媒體的藝術家，如辛蒂‧雪曼〔Cindy Sherman〕、雪莉‧勒文〔Sherrie Levine〕）可做為一個例子，他們的作品很多時候看起來不像是藝術，反而像是報章雜誌風格的大匯集。這些照片放到攝影比賽恐怕也是會被批評一點都不美，更沒有攝影的基本功，因為很多照片根本是用拼貼的（跟截圖有異曲同工之妙）。但是

展覽的重點是透過圖像呈現各種刻板印象、流行文化與權力機制如何在照片之中作用。

時至今日，後現代攝影與觀念藝術看起來取得了勝利，因為當代攝影已經很少討論攝影語言，也不強調單一媒材的特性，更多時候攝影成為創作的眾多媒材之一，用來連結各種議題，譬如身分認同、多元文化、女性主義、後殖民與全球化等，攝影的重點也不限於畫面，而包含攝影過程、技術條件等等。我們可以說攝影比賽強調要呈現攝影語言或是攝影基本功是過時了。

而台灣因為與西方攝影進程有一個落差，所以西方在七〇年代爭吵的問題，我們在二〇一九年才開始討論。如果回顧西方七〇年代以降各種觀念攝影的創作，或許就不會對於總統府攝影比賽的結果大驚小怪。

但問題並不是就此得到解答，無論是觀念藝術或是當代藝術都有其特定的文化脈絡。譬如觀念藝術本來是為了反對抽象表現主義，這使得觀念藝術的作品具有一種挑釁的姿態，譬如魯沙的作品本來引人入勝之處是看起來好

像是創作，又好像是一個大眾公共運輸的無聊照片。可是當我們理所當然地認定觀念之作就是創作，或是將之視為一種攝影比賽的標準，這些挑釁的魅力就消失了。以總統府攝影比賽那些觀念作品來說，問題恐怕不在於荒謬或是沒有攝影語言，而是太有意義以至於沒有那麼荒謬。我們幾乎可以毫無阻礙地就把首獎的作品聯想到對於威權空間的一種解放，就像看到當代藝術當中那種呼應社會、政治議題的創作，然而觀念攝影本來莫名其妙的特質在這裡找不到了（某部分這也是針對比賽主題使然）。

以同樣拍攝別人拍照的馬丁‧帕爾（Martin Parr）為例，他持續地拍攝觀光客在景點拍照的行為，並不完全是反映中產階級無聊、習俗化的行為，也不是純粹經營一個優美的畫面，而是一種看起來不像藝術，但又好像是藝術的邊緣狀態。至於現成影像（後製影像）的引用，有時反而可以讓我們從主題中解放，讓攝影不是關於一個主題，而是關於照片的照片。後現代攝影最喜愛玩弄這種模式，但是在憲兵或是 Google 截圖的照片當中，這些手法失

去了它們曖昧的特性，成為一種傳達想法的工具。

## 攝影比賽的形式

除了觀念與攝影語言這個大問題之外，攝影比賽的形式也有爭論，有些比系列有些比單張，有些依據拍攝對象分類有些三不分，有些可以修圖有些嚴禁修圖。這反映的一個狀況是攝影不像繪畫與古典樂有一個較為悠久、自成系統的品評標準。本來現代主義攝影已經發展出一套體系，偏偏這一套後來被放棄了，連帶以攝影語言為基礎的攝影標準也跟著被放棄。這樣的話，攝影何不乾脆加入當代藝術好了？但是顯得很尷尬的是，一方面拍照的人不情願被吸納進當代藝術當中，成為創作的工具之一。另一方面，有些攝影者又覺得攝影若成為一種專門的技藝，並發展成比賽就顯得不那麼當代——結果就是喜愛攝影的人不知道能投什麼比賽。

我們需要想像一個新的攝影比賽，以下是我對這個攝影比賽的幾點想法：

第一，務必取消分項計分，譬如構圖、光影、創意、觀念與藝術性等多個計分項目並存的情況。一個原因是大多數的分項都很瞎，譬如藝術性跟觀念是要怎麼分。第二，分項會導致參賽的人想要兼顧，但是大多數藝術家並不把求全當成創作的動力，他們通常是想處理一個重要的問題而已。

第二，在只能有一個計分項目的情況下，主辦方根據自己相信的藝術設立一個標準。譬如相信藝術著重的是形式關係，那就全部依照形式來評量；相信照片要展現現實如何建構，就全部依照照片能否展現權力運作來衡量；相信照片要說故事，就全部依照故事說得好不好來衡量；相信照片要有技藝難

137

度，就只依照技藝難度來衡量。主辦方如果沒個頭緒，就不要辦比賽。

第三，根據設立的標準去尋找評審。譬如要衡量社會貢獻，就全找社會學家。要衡量照片畫質，就全找輸出專家。要展現人道情懷，就全找人道家。要比較藝術性，就全部找藝術家。不要找 Google 上最熱門的，除非好照片的標準是 Google 熱度。

第四，不要要求論述，但是作品可以有文字。這兩者的差別是，前者是寫一堆落落長的文字來代表作品，後者是作品的內容之一。

第五，攝影老師提到「心法」、「一攝入魂」、「攝影就是×××」、「全台灣唯一拍×××」這類的就小心一點，可能是大師也可能就是嘴砲，那個比例大概1:9999999。

第六，看看別的領域的比賽，譬如人家費用給多少、評審的類型、年齡、評審的形式。然後再問自己好意思給三千、五千的評審費用嗎？

第七，十年內不要用「××之美」、「發現××」、「感動××」這類的活動名稱。

第八，長官請不要給意見。請捫心自問，高中美術課之後，你有沒有再接觸什麼藝術人文相關的東西。

第九，重複第八點。

第十，重複第九點。

很多時候我並不真的在意評審的意見或是比賽是否專業，我在意的是人。既然如此，最好的心態也許就是投那個你覺得厲害的攝影師得過獎的比賽，要不然就投你覺得厲害的人會在意的比賽。要是我們欣賞、在意的藝術家是一個完全沒有參賽的人，那我們就可以從這個必須參加攝影比賽的心境之中解脫也說不定。

# 在城市中尋找奇觀

二〇一八年四月的某天，朋友在華山草原一二〇自治區舉辦了一場生日派對，邀請我去現場拍照。那是我第二次聽說這個地方，第一次聽到華山草原自治區時，當下的反應很抗拒，覺得這裡一定會吸引很多攝影師前去拍照。但這一次因為是朋友的聚會，我可以給自己一個藉口去看看。

果然，我帶著相機一到現場，馬上就碰到了一位攝影愛好者，他正手持離機閃光燈拍我的朋友。雖然如我所預料，但是看到真是如此，心裡還是出現一個大大的疑問：為什麼攝影師都要來這裡拍照？

答案看來顯而易見——因為這裡有很多奇怪的自造建築、裝置藝術與奇怪的人。一位攝影師能夠拍到一張有奇怪東西的照片，這張照片通常就會被

認為是一張好照片。更進一步就視覺來講，那些凌亂的木頭與帳篷本來就容易在照片之中製造許多好看的細節。如果有人在這邊演奏音樂或開趴，呈現一種放鬆甚至狂亂的姿態，在畫面當中也會很有張力。這裡有著一切好照片需要的元素，那我在抗拒什麼？認識與不認識的朋友呼喊攝影大哥來拍照，我用比平常亢奮一點點的聲音，大喊三二一，順便說一個不好笑的笑話，不就好了？

## 尋找奇觀的攝影史

　　一直以來攝影都偏愛城市當中某種脫序的、邊緣的景觀（次文化）。艾倫・托馬斯（Allen Thomas）曾經說：「這個世紀（二十世紀）最常見的紀實攝影就是拍出一排後巷的居民，通常是婦女、小孩，或是隱身在其後的男子……這些照片總是值得一看的，因為他們看來如此坦率，直直地面對相機，

就像那些異國的原住民第一次被遠征隊拍下一樣。」在這裡，尋找城市當中的暗面，被形容得像是尋找新大陸的異族一樣。

攝影者如此偏好一種相異於自身的存在，可能與攝影一開始就具有一種中產階級性格有關。攝影史家傑佛瑞（Ian Jeffrey）解釋，因為只有中產階級有錢持有昂貴的相機器材，有閒穿梭在街頭。但是更深層的原因是，中產階級需要透過觀看社會奇觀，以滿足一種道德與背德的快感。一方面觀看底層好像激起了我們內心的同情，另一方面目睹驚駭的影像又讓我們對於那個失序世界可能帶來的暴力感到麻痺。於是大量衣冠楚楚的攝影愛好者，帶著好奇之眼走上了街頭。當他們面對那些雜亂的景象，就像啟蒙時代以降的「現代人」看到精神病患，回過頭來確立自身的正常。

但是這種奇觀逐漸在城市中消失了，就像無人發現的處女地在世界上絕跡。攝影師此時有兩個選擇，一個是選擇離開城市去更蠻荒的地方拍攝文明邊界的人，但結果通常未必盡如人意。前進蠻荒需要資本，如果我們沒有辦

法長期留在當地，就只能捕捉到一張張充滿刻板印象的文明邊疆。這或許是麥可・山下（Michael Yamashita）或是史蒂夫・麥柯里（Steve McCurry）這類型的攝影師仍然大受歡迎的原因，他們代替我們前往異地，即使照片看起來仍然充滿刻板的異國情調。

另一個選擇是在城市當中尋找次文化。這跟以西方人為中心的次文化概念在一九五〇年代被全面檢討有關。這有幾個原因：首先，二戰之後第三世界逐漸興起，「他者」不再以非西方的異族形貌呈現，而是具有精緻文化力量的實體。第二，冷戰的壓力也讓一種對於普世人性的樂觀氣氛消退，攝影家於是把目光從全人類的共性轉向個體的差異。第三，結構主義在這個時候快速地發展。結構主義的大師李維史陀就是在這個時候寫出了《憂鬱的熱帶》，呼應了西方人對於自身的反省與愧疚。次文化在這種思潮之中發生了變化，它應該要展現人類的不同排列組合，而不是一種未開化的狀態，或是一種歷史的陳跡。

在這樣的大背景之下，次文化檢視的對象從異地的他者轉向創作者自身，攝影的視角也由客觀轉為主觀。最具代表性的莫過於南・戈丁（Nan Goldin）與賴瑞・克拉克（Larry Clark）。南・戈丁拍攝她與她的朋友在七〇年代過著一種波西米亞式的生活。觀看這些照片，你會覺得她如此坦率、真誠，彷彿不帶任何矯飾。另外一個例子賴瑞・克拉克拍攝七〇年代那些身陷暴力、毒品與濫交問題的青少年。事實上他本身就身處於這些群體之中，讓他的照片看起來脫離了對於問題青少年的刻板印象，更保留了做為人的尊嚴與真實。這二人提供了第二種奇觀，只是這個奇觀不是在新大陸，而是在城市之中。

但是這些照片真的如此坦誠嗎？譬如南・戈丁的照片光線如此幽微，難道其中沒有安排過嗎？當我在草原自治區試圖捕捉一種波希米亞式的「真實」生活時，我無時無刻都在注意構圖、背景與光線。另外一個更大的問題是，次文化本身也可能是一種建構的結果，譬如萊恩・麥克金利（Ryan Mcginley）。

乍看之下他的主題與賴瑞・克拉克的照片類似，都是拍攝青少年族群，但是實際上麥克金利並非以一種族群圈內人的身分進行拍攝。他更像是刻意的融合商業風格、直率的抓拍與次文化。某種程度上，這反映了當前世界的狀態，任何一種真實都可能找到虛構的影像做為參照，而這些參照可能又源自於其他參照。事實上，一個影像的源頭根本難以判斷。當然，我們也可以懷疑這些身處在草原自治區的人，他們說話與穿著的方式，會不會也是來自於某個電影或廣告。我們宛如被禁錮在一個龐大的人造影像監獄當中，即使我們不是罪犯，也沒有受到一座高塔所監看。

## 最後的自治

進入網路時代，次文化的概念也發生巨大的變化。首先，顯而易見的是，科技使得次文化不再那麼隱蔽了。當過往的藝術家需要跋山涉水去取得一個

146

次文化的田野材料，現在的創作者從電腦螢幕當中就可以「目睹」各種稀奇古怪的人事物。再者，次文化與優勢文化在網路時代也變得難以界定。譬如有些觀點在網路上非常有聲量，可是在現實之中反而相反。所以究竟何者為主何者為次？如果我們再考慮到次文化如何汲取網路資源，情況就更加地複雜。所謂的次文化族群，他們可以透過網路學習、運用各種既有的知識與符號以建立自身的文化。這樣的次文化更像是一種混種。最後，次文化在後網路時代可以完全是虛擬的狀態，譬如一個由數位偶像為核心的次文化。這使得純粹的次文化在現代世界消失了——如果純粹意指在真實世界之中自然生長，也就是自治。

草原自治區像是這種對於次文化所隱含的自治狀態最後的眷戀。那些二手作的建築，藝術、音樂的介入，象徵這裡應該為自己而存在，而不是為了服務商業或是虛幻的影像世界。可是這終究是一個幻象。一是這個場地有簽訂合約，並不能算是一個衝撞體制的蠻荒。第二是我發現這裡也成為「被觀看」

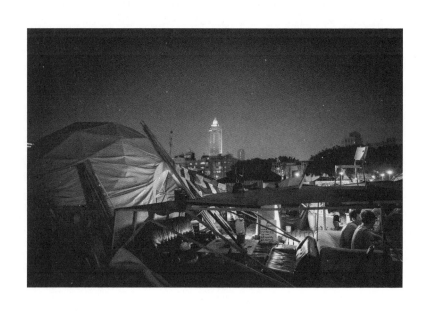

草原自治區拍起來大家都很 chill。

的地方，譬如有攝影師專程來這裡，甚至出現了外拍的族群。「體制」與「觀看」的存在，使得自治區仍然無法逃離那個高塔之眼的監看，那片草坪更像是一個監獄中犯人放風的所在。

證明這種自治終究是虛幻的一個根本原因，是它只能依靠攝影存在。只要好好構圖方框的影像，避開公共設施、現代設備，以及看起來沒有融入這裡的人，我們就可以得到一張純粹的「奇觀」。我們把這樣的照片放在網路上，證明社會與心靈之中都有一塊率性的所在，至於真實的世界是什麼樣子，其實並沒有人真正在意。

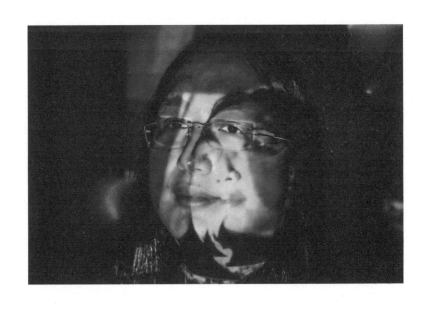

唐鳳攝影大賽，只有十分鐘拍攝的照片。

# 如何拍攝一個人

「思考並不抽象，它甚至像肉體的活動。但（拍攝）這類事情（思考）的危險在於，它變成一種修辭的形式。」

——傑夫・代爾（Geoff Dyer）《持續進行的瞬間》（The Ongoing Moment）

我記得有一次我要到唐鳳辦公室拍攝唐鳳，我聽到拍攝時間只有十分鐘心中不驚，畢竟我拍照算很快的；聽到要在攝影師的天敵「辦公室」拍我也不驚，因為之前已經有很多經驗；但是想到好多攝影師拍過唐鳳，然後都拍得那麼時尚那麼美，簡直像是一場唐鳳攝影大賽，我頓時充滿了壓力，暗想如果按照傳統的拍法，沒有棚、沒有妝髮與時間的情況下，我鐵定玩不過他

們。那怎麼辦？好在我有無限投影大招。這招就是將攝影機對著被拍的人，然後把影像傳回投影機，然後再即時切換到拍照的人臉上──一瞬之間唐鳳的臉上出現了無數的唐鳳。我自己覺得滿切合唐鳳這次的專訪，他在訪談當中提到他很樂見大家以他的形象進行二創，所以唐鳳其實某種意義上是複數的，具有多重的樣貌。更重要的是，網路時代的我們其實早就脫離了那個物理的單一形象，我們在不同帳號之間切換，就像是擁有不同的臉一樣。

## 採訪形象照的出現

當我回想起這段拍攝經驗，我開始意識到我所從事的採訪攝影，或許是一種特殊的攝影形態。事實上，台灣採訪攝影近幾年確實有個變化。採訪攝影一開始真的只是採訪現場的攝影，在五、六年前的時候，我記得有幾家媒體開始拍攝採訪現場的照片，然後大家覺得很有趣，因為這種方式把觀看

的人從一個看起來比較遠離自身的議題拉回到了現場，談話的人還是在關注那些他們關注的事，但同時我們從畫面之中看到他們也是日常空間中的一個人，那自然會產生一種親近感，這其實就是日後「花絮」的前身。

但是如同藝術史上每一次的進展，忽然有一兩個天才，在採訪現場也拍出了很類似於形象照的照片，但又不是形象照。這個效果在當時看來簡直太驚人了，對於攝影師而言則是巨大的挑戰──一方面我們有了現場的氣氛，可是另一方面照片又更加的藝術化。譬如台灣攝影師陳昭旨，她為OKAPI所拍攝的採訪照，就完全超越了側拍的模樣，變成了一種非常有生活感的形象照。從這個時候開始，採訪攝影就慢慢地朝向形象而非現場記錄的方向走去，而紀錄照則獨自發展成花絮。相同的發展其實在報導攝影也存在，很多報導現在為了因應新媒體的形式，愈來愈趨向於意象的營造，而不是資訊的承載，但是相較起來，報導攝影的紀錄性格還是強得多。

這裡我們要區分一下三種照片：一、側拍（活動紀錄、訪談側拍）。二、

宣傳形象照（定裝照、婚紗照、宣傳照）。三、採訪形象照。前兩種很好理解，因為已經存在很久，大家都知道是指什麼。近幾年出現的採訪形象照，則是一種在採訪現場拍攝的形象照。它的目的主要是為一篇採訪搭配主視覺。因此視覺上必須比較顯眼，形式上也會側拍更正式。但是相比於傳統的形象照，採訪形象照仍然試圖保留一些「現場」的元素。

　　根據這個原則，我們就可以進一步說明採訪形象照的地點、服裝與燈光的特殊性。因為它是搭配採訪的，所以地點是以報導邏輯來設想，可以是跟主題搭配，也可以是咖啡店，比較少會是跟採訪比較無關的棚內。服裝理論上也可以搭配採訪主題，但是因為受訪的情境也很重要，所以如果太過於遠離受訪的感覺，譬如穿著很正式的禮服或是宣傳服，好像又沒有那個採訪的感覺。所以結果就是，穿採訪會穿的服裝就好。燈光方面，同樣的，太過於人工的燈光會遠離「現場」，所以棚內或是燈光太漂亮的咖啡廳都不適合。但是太過於報導的燈光，譬如傳統雜誌那種閃燈側打的形式，又會太像是報

154

導。理想上，應該是保有現場光線的同時，稍微風格化一點。關於人物的動作，如果是側拍，攝影師通常就會捕捉一些講話的手勢，如果是宣傳形象照，那就會呈現一種具有展演性質的姿態，譬如扭動、甩頭，而與採訪無關。採訪形象照通常會避免這兩種情況，讓人看起來稍微趨於中性。

## 採訪形象照的困難

這樣講起來，採訪形象照其實沒什麼太嚴格的要求，許多時候都是根據現場狀況即興發揮，但是它困難的地方也在這裡，相比於時尚界有整套的妝髮與道具，採訪者的形象照一切視覺元素都要在現場自己生出，而能夠構思的時間可能不會超過半個小時。每次看到商業攝影有美術設計師的協助，我都感到無比羨慕。第二個難關是被拍攝的人常常沒有被拍的經驗，就算是那些很帥很美不輸明星的受訪者，因為緊張，照起來也會有點怪，而一張照片

的成敗常常就取決於那一兩個自然的表情。在時尚產業這一半是model的責任，但是在採訪攝影這全部得靠攝影師。第三個難關是光線，採訪攝影有打光也有不打光。打光的時候很容易跟場景出現衝突，因為採訪現場不像攝影棚。不打光的時候場景又很容易看起來平凡。於是攝影師就要努力觀察，在有限的構圖範圍與光源下，找出一個平凡但是又不平凡的光。

而最大最大的困難在於，我要在一張照片當中「象徵」這個人、這個人的作品，以及加入某種能快速吸睛的元素。這背後有一種整體論，某種圖像／個人／作品／理念的象徵系統。採訪攝影不只是為了呈現衣服或是model明星氣質這樣的目的，雖然要達到也很困難，但是那是「一個」目標。而採訪攝影的狀況是，我們期待從照片之中看出一個人的類型及其光輝，讓人感受到這個人，同時與他的作品產生聯想。於是這裡出現三個目標：類型的人、日常的人，與作品的意象。好的採訪照就是讓這三者成為一體。

156

# 觀氣

要實現這個目標需要攝影師「觀氣」。雖然聽起來好像很玄虛，但其實觀氣是試圖去掌握這個人的氣質，譬如有的人文雅，有的人豪邁。一般情況下，我們透過言談、裝扮大致上都能掌握，但是有些時候，被拍攝的對象超過你的生命經驗，就會不知道如何拍攝。譬如我有幾次拍網美會覺得她們已經都很好看了，不知道如何去加強她們的氣質或是改變她們的氣質。還有的時候被攝者的氣質跟你根本的攝影美學相抵觸。譬如一般我拍照都是拍作家、藝術家，難免就是得拍得比較像攝影大師或是知識份子的樣子。可是有一次我碰到一個有鮮明左派意識的人，對於一切暗示大師或是知識份子的動作感到不耐煩。所以我不能叫他托腮、瞭望遠方啦。還有一種情況是，被拍攝的人自我認定他有一種氣，但其實不是。這時候就非常麻煩，因為他可能一點都不適合那個他想表現出來的樣子，可是他卻不自知。

說到底氣質或是人設，也就是人腦中以為自己的樣子，但是有時候這個樣子並沒有表現出來。這時候我在現場常常做一件很關鍵的事情，就是亂講話，一下叫被攝者走過來，一下子放被攝者發呆，還有的時候就是講不好笑的笑話，這些動作並不是為了營造一個我們想要的畫面（雖然有時候是），而是為了觀察有沒有什麼意外的瞬間會出現一些有趣的反應。以前的攝影學會說這是一種讓被攝者放鬆，然後捕捉到人的本質的工作，但是也不見得是這樣。拍照的人有沒有人的本質，因為人其實不見得有本質。但是人身上有一些質素會在某些時刻組合在一起，或是突然跳了出來，而攝影師的任務是從他身上抓一些「自己」要的點，然後進行組合，最後再拿這個「簡化版的他」去象徵「真實的他」。

這是一個美麗的夢。我常想如果可以用一張照片代表這個受訪者花了幾十萬字，或幾百個小時，甚至於一生所產出的東西，那我跟攝影一定都偉大得不得了，也代表著某種整體論的勝利。很遺憾的是，我不是那樣的人，

當我想要概括這個人或一件作品的時候，我發現照片僅僅能傳達很部分的情緒，譬如創作者的孤寂與沉思，或是一種大人物的氣勢。至於孤寂或是氣勢是否能夠再細分，譬如文學家的氣勢或是導演的氣勢，我就無能為力。結果反而是那種最隨便的照片，譬如這些大師臉書上的日常照片，更讓我感覺到他個人。於是好像又回到了一種側拍的概念，我們想要看這個人在一個日常空間之中日常的樣子，而不是透過設定好的光線、背景與動作呈現一個飽滿的影像。

但是攝影師也不可能回到那種照片可以純粹記錄的時候。對我而言，如今的採訪攝影是在兩者當中徘徊。我不是在拍這些人的心智或是本質，也不是在拍他們日常的身影，而是在拍他們思想、言論當中某一個關鍵字。這就像以前喜愛表達人文情懷的攝影師會去拍大衣、帽子與長椅一樣。我希望以後的攝影師看到這些照片可以拿來參考，這樣我們關於人類心智的影像目錄（index）就會愈來愈豐富，或許我們對於人的想像也會變得更豐富。

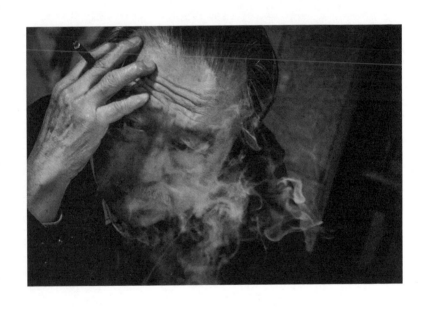

我拍不到大師的內在，
但是我可以拍菸跟手跟眼神之間的關係，
好像在這當中就有一種大師的內在。

# 凝聚所謂時間

不知道為什麼，大部分我所接到的人像攝影案都是拍攝中老年人，特別是上了年紀的藝術家或文學家。我不免會抱怨這樣的情況讓我遠離了商業案件，一般案主對於攝影的想像畢竟還是很直觀的，比較不會從這類影像當中看到商機或是攝影的功力。反過來說，當我拍攝漂亮的年輕人時，案主也不會懷疑照片好看其實是因為年輕人本身就漂亮的緣故。

撇除上述，真的問我想拍什麼，我其實偏好拍攝中老年人。並不是因為我擅長，而是照片本身就適合表現老人。觀察坊間所教授的攝影訣竅，譬如表現連續的色調、暗部的細節，這些都必須借助一個斑駁的物體表面，譬如老人的面容。另外有時候攝影師也會希望被拍攝的人面部有個性，而老人的

臉部線條相較於年輕人更為明顯，看起來像是一座起伏的山丘，而不是一顆渾圓的饅頭。

如果追求某種人文精神的表現，那老人也比較適合拍照，因為他們的面容是某種歲月的結晶。特別如果長時間從事特定的職業，神情與五官就會被這個職業所影響，以至於出現一種特定的樣子。我之前拍攝一組教授的照片時，很驚訝地發現這些老師雖然都已經有了年紀、臉上出現皺紋，可是相對於一般中老年人，他們的眉宇之間比較疏朗，皮膚也比較光滑，還保有一種天真而且柔和的神情，這一定是職業的某種共同影響。

因為攝影這個媒介太適合表現老人了，以至於我開始懷疑是媒介如實表現了這個群體，還是媒介本身形塑了老人的樣子。那些沙龍攝影協會所拍攝的老人照片，每一個都是面容滄桑、樂天知命的樣子。那些經典的大師照片，每個人看起來都充滿了生命的智慧，有時候甚至分不清楚他們之間究竟有什麼差異。

但是老人真的是那個樣子嗎？還是說如同第三世界純真的童顏一樣，老人攝影也成為了某種必須要打破的格套與刻板印象？

## 老人在照片裡面好看

老人之所以被拍攝成老人，並不只是因為拍攝者心中預設了感恩惜福、歲月滄桑這些關鍵字，而是因為「滄桑的樣子」就照片來說就是會比較好看，是技術先於人的意識決定了老人的形象。有一個反例可支持這樣的觀察……愈來愈多的老人照片現在也不強調滄桑。並非大家想要拍出不一樣的老人，而是因為手機自拍修圖或是濾鏡的廣泛套用。以至於就算交給攝影師拍攝，在大家對於柔膚的高標準下，老人自然的滄桑看起來便像是某種失誤。

所謂攝影師的工作，就是衡量攝影這個媒材在被攝者自身的希望及社會的形象中間如何取得平衡。在這個過程中來來回回，就像是兩軍在一條壕溝

之上廁殺，攝影師修圖的滑鼠也在平滑還是銳利的數值上左右掙扎。被攝者可能希望自己拍起來比較年輕、皮膚要光滑，攝影師則是喜歡斑駁的痕跡，而案主可能又希望拍出光鮮，同時又具有大師威嚴。結論就是皮膚要有線條，但是不能顯得太老，到最後，一張照片其實是各種考慮角力的結果。觀者所認識的並不是一個老人，而是各種運作後的痕跡。

## 凝聚細節

要擺脫這樣的狀態，以我自己的經驗，就是要忘記自己是在拍攝老人，甚至得忘記表現攝影媒材特性這件事，專注於一些獨特的細節。譬如有一次拍攝已經七十好幾的法國哲學家布魯諾‧拉圖（Bruno Latour），與其想要如何拍攝老人，我只想到要怎麼拍攝一張照片呼應他複雜的哲學觀點。最後我選擇了在一間鐵皮屋之前拍攝。照片裡的拉圖看起來頗不耐煩，衣腳拉出了一

條帥氣的線條。另外有一次我拍攝張照堂時，只注意到他手中的菸與他臉部表情之間的關係。還有些時候我忘記自己看到的是一張臉，就只是專注在各個肌肉與線條之間，希望將這些元素組織在一起。

「老」這件事一方面是肉體逐漸不受控制，以緩慢但是不可逆的方式離我們遠去。就這一點而言，老是反藝術的，因為藝術試圖將瑣碎、散落的部分組織為一個東西。就像一個孩子的笑容，眼睛與嘴巴自然地會成為一個整體，但是年紀愈大，就愈容易發現照片中的眼睛與嘴巴好像兩個東西。但是老的另一面是人以其自身的意志，把這些不可逆的事物重新聯繫在一起。譬如臉上的法令紋因為長期思考而深刻，這貫穿了眼睛與嘴巴。在這個意義上，老與攝影是同一件事。在一切行將崩壞的時候，透過一根菸、一條衣服的摺痕、一個奮起的動作，試圖再凝聚一次。

165

# 拍攝受難

我曾經看過一部促轉會所製作的影片，是關於白色恐怖時期的監控。在片子的結尾，工作人員告訴這些曾經被威權政府監控的當事人，他們剛剛在閱讀檔案的時候，也被隱藏的鏡頭所「監控」了。這個安排讓許多人覺得不太舒服，好像這些鏡頭之下的弱勢，又再度被剝削一次。

## 拍攝弱勢的問題

攝影師在拍攝對象不自知的情況下拍照所在多有。譬如拍攝盲人，在傑夫‧代爾《持續進行的瞬間》一書中，他特別用一個篇章討論攝影師拍攝盲

人這件事。我們現在所熟知的攝影大師如沃克‧艾凡斯（Walker Evans）、李維斯‧海恩（Lewis Hine）、黛安‧阿布斯，他們都拍過盲人的照片。最極端的例子是保羅‧史川德（Paul Strand）拍攝的盲眼婦人。照片中，一個盲婦胸前就掛著一張標示著 Blind 的牌子，這件事情太詭異了。為什麼那麼多攝影師喜愛拍攝盲人？傑夫‧代爾提出一個解釋是，因為攝影師想要拍攝被攝者未被意識到自己被拍攝的純粹狀態。如此我們就能理解黛安‧阿布斯拍攝那些精神病患的照片為何這麼受到攝影家推崇。這些照片令人恐懼之處來自於被拍者對於自身存在狀態的不自知，他們不僅僅沒有意識到拍攝，甚至沒有意識到自己。這其實是一種典型的現代主義攝影處理弱勢的模式──拍攝弱勢並不是出於關懷，而是在捕捉一種純粹。

有的時候拍攝弱勢並不僅限於殘疾，也包括拍攝異族。維多利亞時期的西方攝影師，他們前往新大陸拍攝「異族」，是為了拍攝一種（相對於西方的）「他者」。譬如以健壯的、野性的、穿著傳統服飾的原住民，對照文雅的、

蒼白的，維多利亞時代的白人。十九世紀攝影師約翰‧湯姆生（John Thomson）也將原住民視為一種刻板的「文化載體」，透過原住民的動作、器具、服裝，展示「文化」。換句話說，約翰‧湯姆生所欲拍攝的，並非原住民「本身」，而是原住民所代表的「文化」。從現在的觀點來看，當然會發現這些照片大有問題：弱勢並不會因為他是「弱勢」，所以就只有「一種形象」；不會因為是「白恐受難者」，就只能呈現「悲戚的樣子」；不會因為是「原住民」，所以就只能呈現「正在織布的樣子」。他們做為「受難者」之前都是一個「人」，如果有人忘記弱勢做為人的多樣性，只擷取他做為受難者的那個部分，那你所拍攝的照片就是一種利用。

這也不純然是個人意圖是否良善的問題，而是攝影本來就有一種將人均質化的傾向。蘇珊‧桑塔格認為攝影成為資本主義社會之中監控、動員與控制的工具，而要實現這些目標其中的一個關鍵，就是透過圖像把每個人均質化。當新聞平台將性質截然不同、人物所經歷的生命故事也迥異的照片放

在一起，由於這些照片被「均等地呈現」，觀者容易產生一種感（錯）覺：這些二人都是一樣的，他們的的價值是「均等」的。蘇珊・桑塔格批評薩爾加多（Sebastião Salgado）拍攝世界各地的苦難，將這些苦難轉換成一樣瑰麗、壯闊的視覺，讓人忽略了世界各地的苦難具有各自內在的結構，而只停留在「苦難」的畫面。這是關於影像的叩問：「影像」究竟對於我們「理解現實」有什麼幫助？

瑪莎・羅斯勒（Martha Rosler）延續了桑塔格的觀點，不只批評個別攝影師面對弱勢的問題，更指控整個現代主義攝影試圖以照片代表現實、改良現實是一個虛妄的信念。舉例而言，報導攝影經常拍攝戰場的災難景象，呈現戰場的痛苦。然而，對曾經置身戰場的士兵來說，戰場上最大的痛苦或許是「等待」，因為戰場上「沒有希望」。這樣的「等待」和「沒有希望」無法被「拍攝」，只能被「經驗」。還有像是有些攝影作品試圖在拍攝的片刻實現殘疾人士未能實現的夢想。即便被拍攝者在面對這些攝影作品時，可能是感動、高

170

興的，我們應該如何面對這樣的影像？此時，攝影所凸顯的問題，並非攝影師的「道德問題」，而是照片「本質」的問題：照片永遠都只是一個「片刻」，而人生卻是「漫長」的。因此片刻所造就的榮耀、所帶來的感動，究竟意味著什麼？

當我們檢視拍攝弱勢的各種問題，就不難理解促轉會的影片讓人有所疑慮之處，就在於影像跟現實的斷裂——明明這個人觀看檔案是苦澀的，可是影像本身卻具有刺激性，甚至營造一個被再度監看的情節。還有在全聯廣告中，有一個貌似陳文成的人在感謝大家中元節祭拜好兄弟，明明陳文成的故事是沉痛的，可是影像卻被拿來推銷商品或建立企業形象。

## 藝術與道德的關係

之所以我們會容許這個現象，一個可能性是關於白恐的真實本來就是

陌生的，所以無論用來代表真實的媒介與那個真實之間有多麼大的反差或是斷裂，只要對於了解白色恐怖的歷史有進一步幫助，影像與現實的斷裂就可以忽略不計。我們甚至會說：可以將一個監看白恐受難者的設定理解為一種創作手法。這是拍攝受難最核心的問題——藝術到底可不可以是一個道德的例外？大體而言，現在這個時代已經不那麼相信藝術歸藝術、道德歸道德的說法了。最明顯莫過於幾年以前針對高更道德上的缺陷發起的拒看高更的爭論。策展人克里斯托弗・里奧佩爾（Christopher Riopelle）因此說：「放在幾十年前，同一主題的展覽『會更注重形式創新』。」現在所有內容則都必須「放到一種更微妙的語境中」去看。但是在某些特殊的情況，又會重新開始強調藝術與政治、道德應該分開的見解。譬如日前台北市議員質疑台北市立美術館「秘密南方：典藏作品中的冷戰視角及全球南方」所展出的梅丁衍作品《哀敦砥悌》傷害台灣的邦交國，新聞一出同溫層一片罵聲，許多人大聲疾呼捍衛藝術的獨立性，認為藝術與政治、道德應該是分開的。

172

況。

第一是藝術受政治的干預，攝影聯盟（Photo League）就是一個明顯的例子。該團體一九三六年於紐約成立，冷戰期間攝影聯盟被攻擊為一個共產團體，在一九五一年令人窒息的政治氣氛中解散。

第二種是觀看者自己產生了某種道德、政治的聯想。《持續進行的瞬間》中有一個很有趣的例子，攝影家尤金・史密斯（Eugene Smith）曾經拍了一張小孩子在牆壁上按手印的照片，這「本來」應該是一張表達童趣的作品，但是傑夫・代爾卻想到戰地攝影師詹姆斯・拿特威（James Nachtwey）另一張拍攝大屠殺後牆壁上血手印的照片，尤金・史密斯的照片忽然變得恐怖了起來。這裡反映了另一個問題，不論作品之中有沒有政治意識，讀者都可能因為某種脈絡而將它聯繫到政治。

第三種狀況是具有價值判斷的攝影創作，譬如一些左翼傾向的攝影作

173

品，或是當代藝術之中透過攝影處理某個社會議題。事實上我們已經很難在當代藝術當中找到不具有道德性的作品了。相對於追求藝術自治的現代主義，當代藝術更積極面向社會，處理道德與政治問題。

當我們討論藝術跟道德的關係，常常指的是上面三種情況，顯而易見的，我們容易得出藝術與道德、政治密不可分的結論。可是還有第四種情況是藝術品與道德的關係，也就是作品跟道德可以共量嗎？例如，特定的道德觀會導致特定的美學風格嗎？有時候那些看起來比較寫實的攝影作品，理論上比較有政治意識，譬如多羅西・蘭格（Dorothea Lange）的作品就常常有豐富的環境訊息。但是很快的我們會想到反例，如麥諾・懷特（Minor White）的作品雖然形式抽象，但背後政治意識卻強烈得不得了。在他看來照片當中極端的視角，不只是一種美學層次上的觀看方式，而是暗喻社會政治改革。另外一個例子是我們通常以為中日戰爭時期的宣傳攝影都是典型的工農兵藝術形象，可是卻有像沙飛這樣的攝影師，拍出來的照片浪漫而且個人。這都說明

了政治意識與作品形式沒有一種必然的聯繫。

藝術歸藝術的說法是在這個層次上才能成立。這並不意味藝術沒有道德問題，而是藝術價值不能單以道德衡量，就像道德標準不會因為藝術而改變一樣。而那些拍攝受難的影像之所以會引起爭議，並不是因為藝術與道德分開，而是影像宣稱自己有另一種道德，好像攝影者可以決定使用一張被監看的驚駭面容或是一個疲倦的神情，服務一種更大的道德。

我想起有一次我負責拍攝一場白色恐怖的座談，主辦單位要求我拍攝白恐受難者臉上哀戚的表情。可是這些老先生、老太太早就把痛苦深深地埋藏在心裡，不會輕易在表情上顯露。即使我真的拍到一些情緒，那跟他們一生所遭遇的痛苦也完全不能比擬。於是我拍下了他們的背影與手勢，並不是我覺得那很有味道，而是我不知道該拍什麼。當主辦單位看到這些照片詢問我有什麼意涵，我為了要讓他們覺得這些圖像有深意，所以我說：「凝望與等待。」大家都覺得很滿意，好像影像真的具有那些意義似的。

175

如果可以回到那時候，我會告訴主辦單位有沒有拍到那些受難者哀戚的神情或是只是昏昏欲睡都不重要，他們的經歷不需要透過影像去證明。如果攝影在這裡還有什麼作用，就是拍攝他們來到現場，現身就是最大的意義。

# 郭婷淳的兩種照片

看二〇二一年的奧運，我發現許多照片跟過去的賽事照片不太一樣。這些照片並不時尚，但也看起來不那麼「運動」。譬如有些照片看起來高度的形式化，表現線條光影的組合，而非賽事的內容。還有一些照片雖然以運動員為主，可是看起來並非呈現競技的狀態，而是表現了另一種美好。最具代表性的莫過於郭婷淳挑戰世界紀錄失敗，摔倒在地露出燦爛笑容的照片。相較於一般體育攝影的照片，這張照片傳遞的情緒比較複雜，超越了一般體育攝影勝利／失敗、陽剛／嬌美的二元想像。

我也喜歡這張照片，但是當我知道這是攝影師透過機器遙控拍攝之後，心情又變得有點複雜。「攝影師應該在現場拍攝」這個信念，賦予了攝影師

許多性格。前往現場是一種毅力的表現，在現場冒險、不辭辛勞的攝影師會搏得我們的稱頌。有時候現場也是一種美學上的必須，譬如我們會說有些照片，例如田野、紀實攝影一定要在現場，要感受當地的氣，然後才能夠拍得出來。現場也意味著一種倫理上的試驗，譬如面對受難者及弱勢族群，整個攝影倫理學與攝影師在現場這件事密不可分。然而這一切都隨著遙控拍攝愈來愈純熟而取消了，攝影師前往現場的傳奇不再，攝影師與攝影對象同處一個時空的倫理關係也發生改變。甚至於在美學上，由於攝影師與現場的脫離，更多時候照片呈現了一種純粹的形式美感，而非搭配賽事的情節。

## 新的攝影美學？

但是要說這是一種新的攝影或是新的美學，也有點過於誇大了。首先，並不是所有關於攝影的討論都強調攝影師在現場的重要性。確實在遙控攝影

出現之前，攝影師通常都跟被攝影者處在一個時空之中，但並不是所有攝影師都習慣在現場隨機應變。有些攝影師習慣在拍攝之前就預想好所有畫面，那些傾向觀念藝術的攝影師，更是完全呈現一種局外人的姿態，即使人在現場也心不在焉。反過來說，重視現場其實也只是一種特殊的攝影，某種程度上是一種超現實主義的遺緒。超現實主義之所以會導致攝影師注重現場，是因為現場千變萬化的狀態可能會透露出一種意外。對於超現實主義者而言，這是由表象通往潛意識的一個手段。

第二，攝影技術本來就一直在變化。舉例而言，羅蘭・巴特在《明室》當中對一張捕捉運動員瞬間動作的照片大肆批評，因為他認為這跟拍攝樹根、拍攝三個乳房一樣都只是搞怪，裡面沒有刺點。羅蘭・巴特面對瞬間快門這項技術，其實就像我們今天面對遙控攝影。技術在剛出現的時候並沒有被賦予一種人文的內涵，以至於顯得就是純粹酷炫而已。但是時至今日，我們都在歌頌捕捉瞬間動作的照片是如何傳達了運動員的精神。

179

第三，體育的真實性並不一定要透過人的親身參與，我們已經太習慣透過轉播，甚至於 D-Live（重播），去體驗「真實」的競賽。事實上，透過螢幕所看到的體育，恐怕比起現場更加刺激，因為可以看到慢動作回放、全局的視角（上帝視角），看到運動員激動的神情（以至於我常常寧願觀看精華剪輯〔Highlights〕），而不願意花兩個小時好好看完一場比賽）。在這個意義上，體育攝影就像是布列松，利用各種技巧將真實的碎片剪輯在一起，然後讓觀眾經驗現場之外另一種戲劇性的高潮。差別只在於前者不一定在現場，而後者常常與一種現場的神話聯繫在一起。

綜合上述，認為新科技會帶來一種全新的攝影，甚至會摧毀原有的美學是太過於危言聳聽了。但是有一點確實造成差異：當攝影師不在現場，就不會感受現場所帶來的各種限制。譬如攝影師必須扛著沉重的器材卡位，要躲避其他攝影師的鏡頭等等。這些看起來跟照片好壞無關，但在平面攝影當中尤其重要。好照片多數時候並不是全按照攝影師自己的心意，反而受到現場

180

條件重重限制，進而隨機應變的結果。取消了人在現場的「困境」，平面攝影將會愈來愈接近擺拍，某種程度上接近時尚攝影。

## 預設之美

我們可以用另一張郭婞淳在時尚雜誌的照片為例，說明在光譜的另一端，脫離現場的照片會是什麼情況。這組照片引起了網路上一片讚嘆。其中有一個原因是，這組照片鬆動了關於運動員或時尚模特兒的刻板印象。想像起來，運動員的打扮可能是比較樸素的，時尚照片的模特兒則是比較纖弱，可是郭的照片卻同時呈現了一種時尚而健壯的姿態。我們不禁讚嘆運動員也可以很時尚。但是想想這句話有點微妙，它背後其實隱含了一種美學的位階。我們當然也可以說藝術家也可以很運動，或是消防員可以很學術，但是這跟運動員可以很時尚的意思是不同的。運動員可以很時尚，並不只是說運

動員可以像時尚模特兒，而是說運動員可以很美。

為何時尚直接成為了美？這可能是因為時尚的主題常常跟性感相關，本來就很容易吸引人。相形之下，運動攝影的主題不像時尚攝影的主題那樣容易勾奪人心。假設在運動現場，運動員也會出現巧笑倩兮的神情，或是宛如男模的深沉表情，但是傳統的運動攝影師並不會捕捉這一面，這原本就不是運動攝影的主題。即便是同樣處理肌肉健壯的姿態，時尚攝影往往更突出其中性感的元素。再者，時尚攝影並不只是一種攝影類型，而是一種風格。大多數的攝影類型是跟拍攝的對象聯繫在一起，譬如風景攝影、靜物攝影、生態攝影、報導攝影。但是時尚攝影並不是如此界定，它是一種超越職業、身分、種族的風格。這種超越類型的能力，給予了時尚攝影一種力量，讓照片彷彿可以跳脫被攝者平日的刻板形象，譬如陽剛或是陰柔。

因為時尚攝影預設了性感與超越類型的風格，所以照片的好壞取決於拍照之前的預想，而非傳統運動攝影牢牢地跟現場綁定在一起，即使前者讓

182

人覺得打破了某些規則，那也是因為在這張照片出現之前，人們已經具有對某種規則的預想。這種所思即所得的實現，很大一部分是與科技發展密不可分。我們因為有遙控科技，所以能夠拍到更多的角度。因為有高速臉拍，所以能捕捉到最燦爛的笑容。但是不方便、克難或是各種現場不確定因素所帶來的美，就會逐漸在攝影之中消失。

# 如何在影像中呈現「亞洲」

Burberry曾拍攝一組具有「亞洲意象」的照片，裡面的模特兒都身著大紅服飾，聚在一起好像在扮演一家人，可是他們圍繞在長者身邊的感覺又有些僵硬。模特兒的面容都是東方的沒錯，可是有點太東方了，每個人眼睛都是丹鳳眼。做為攝影師難免會被問這些照片到底拍得怎麼樣。老實說我不知道。勉強根據我買Timberland跟大潤發衣服所訓練的時尚敏銳度，我覺得Burberry時尚照都是還不錯的商業照片，光線均勻、肢體有線條，表情就跟一般時尚照的表情差不多。

# 一種刻意表現「東方」的方法

這幾張照片真正的問題不在攝影層面，而是文化的刻板印象。有中國網友整理許多西方攝影師過去拍亞洲人 model 的照片，裡面的人都是丹鳳眼。

這其實是十九世紀西方人對於亞洲人的看法：單眼皮、家父長，然後經過了快兩百年，西方人還在使用這些符號。我們當然可以說，美感本來就是文化決定的，所以西方人就是覺得單眼皮很好看，這也無可厚非。

但在這裡要區分兩件事，「受文化影響而覺得某種表現方式比較美」跟「刻意揣摩一種符合文化形象的表現方式」是兩回事。我總覺得 Burberry 那一組照片比較像是後者。譬如照片當中奶奶與爸爸的樣子，讓我想起好多西方電影當中的華裔演員，總是扮演一種典型家庭角色，可是西方人拍自己的家庭就複雜得多。因為他們認為東方人是以角色為先的，而西方是以個人為主。

又譬如在 Burberry 的照片中，群體的站位有一種過於規律的樣態。我們

知道在藝術史上西方對於「群像」有很成熟的傳統，裡面的人物各有姿態、眼神與手勢互相呼應，譬如最後的晚餐。而這個傳統更在時尚攝影當中發揚光大，且看每次《超級名模生死鬥》拍的形象照，裡面每個人的姿勢看起來既具個性，整體又很協調。

反觀東方，在二十世紀之前，藝術家處理群像比較關注的是「位階關係」，所以人物的心理狀態、相互關係比較不像西方那樣突出。（順帶一提，《流民圖》之所以在民國初年的藝術史上有一個地位，是因為帶入了西方處理群像的技法。）假設這位攝影師也熟悉這兩個不同的群像傳統，那我不禁猜想這次排排站的合照會不會是一種刻意表現「東方」的方法。

## 反現代性與現代性一樣問題重重

有時候攝影之中的文化刻板印象不只來自於西方，也潛藏在反抗西方的

187

眼光。日前日本雜誌《BRUTUS》拍攝的台灣街景，有些人覺得照片裡面的台灣是一種對於東南亞混亂街景的刻板想像，明明台灣也有高樓大廈。有人則認為這張照片代表了真實的台灣。這背後的問題牽涉自工業革命以來，世界各地城市樣貌日趨一致（共相化）的現象。即便開發中國家也可以找到一堆方盒子般的高樓大廈，如台北101甚至以此做為自身的象徵。

問題並不在於這些現代化的弊端，這些我們都太熟悉了，而是在反省現代性的同時，淪為一種肯尼斯‧富蘭普頓（Kenneth Frampton）所說的「地區主義」或「反動型的後現代」——以一個非歷史的單位，將混雜的歷史形塑為一種風格。最具體的表現大概就像改建老屋，硬回到某一時期的風格，然後以此為地方傳統的代表。又或是用一張看似雜亂老舊的台灣街景照片，呼應人們對於非西方城市的期待，甚至成為一種文化的意象。

富蘭普頓於是提倡一種批判型的後現代地區主義，核心精神是在反抗現代性的同時，更反抗為了反抗現代而出現的地區保守主義。而這種「批判型

188

「後現代」跟「保守型（反動型）後現代」的區別在於前者延續某種不斷批判的前衛精神，而後者會停止在一個新的認同之上。譬如，當帶著批判的眼光去檢視那張台灣的街景照片，我們會發現街景中的那些公寓恐怕正是二十世紀現代建築興盛時期的產物，而雜亂的招牌是所有亞洲國家邁入現代住商混雜的景象。它們是時代的產物，很難代表一整個文化。但是如果採取保守的後現代觀點，就會把這些雜亂當成了亞洲甚至台灣的一種本質來看待。

富蘭普頓的觀點有助我們去留心反對西方刻板印象的意見，也有可能是出於一種文化的刻板印象，想像有一個代表文化的真正形象。像是當有國外雜誌拍攝台灣街景，總是會引起一種「台灣文化本質」的爭論。然而不論爭論兩造各自批判什麼，不管他們厭惡的是「民國美學」，還是西方觀點，到最後他們都預設了一個台灣「本來」的樣貌。還有像是中國網友批評Burberry攝影師帶有西方人的偏見之同時，訴求溫馨、家庭角色的類型化才是中國文化，這正是一種對東方的刻板印象。

## 文化是混雜的

文化的刻板印象不只發生在西方觀看東方，有時候也發生在「地方」。

譬如近年有一股透過攝影考掘台灣民俗文化的熱潮。這背後的信念是要發展原生的美學理論，所以要從民俗中取資，而攝影就成為了考掘本土文化的一個重要手段。但有趣的地方是，認為民俗蘊含原生美學的想法，本身就不完全是原生的，而是一個歷史性的產物，某部分是「現代世界」形成之後，對於過去或者「未現代」的世界總體的概括。這是日常生活（或百工）與民俗的差別，前者可以常民但是仍在現代社會之中，但後者隱含了現代之外的概念，也因此被認定蘊含了更多人類或某一文化「自然」的美學傾向。我們之所以不會將跨年看101煙火，或是定期刷臉書頁面以及研究星座當成民俗，其中一個原因是這些事情就在現代社會之中。而我們所想像的民俗必須與現代世界有所距離，必須是城市之外、智識之外甚至個人之外的集體世界。

但會不會真正的民俗其實就是混雜的。譬如大坪林有一家咖啡店，看起來裝潢很普通，既沒有文藝氣息，也沒有台灣味。但咖啡很好喝，完全就是老闆娘自己在台灣學習出來的。早年台灣城市當中其實有很多這種店。如果我們以一種氣氛或是離現代世界的距離來做為標準，那這家咖啡店一定挑不過那些手作咖啡、台灣咖啡。就是從視覺上，也看不到任何本土的性格。有的就是那種法文的店名、仿連鎖咖啡店的拙劣裝潢，以及一些實惠但無風格的器具。對我而言，這些卻比起民俗更吸引我，更讓我感受到一種「在地性」。

## 文化是難以被代表的

也許根本的問題是，文化本來就很難被代表。可是攝影家或是藝術家總是急切地想要代言一個文化。二〇一八年，我參加北京國際攝影雙年展，當我在展場閒晃時，一個中國攝影家拉住我，原來他想跟旁邊一個德國藝術家

溝通，但是那位藝術家不會英文。我問：「好啊，你想說什麼。」他說：「你告訴她，我覺得這些東西很普通。」德國藝術家回說：「我拍的是『道』。你看那個武當道士的動作，你看那個雨滴，好像是生命的流動。我是第一個拍這個的西方人。」中國藝術家又回：「我知道，但是這對我們來講很平常，我們就生活在這裡頭。」這個小事件顯示一個片面理解東方的西方人，跟一個片面想要代言傳統的東方人，假想自己正在進行一場文化與文化的碰撞。

但事實上武當不見得代表東方，當代的中國生活也不是。

所以到底什麼樣的地方形象是沒有問題的？如果西方與東方都帶有偏見，如果文化本來就難以以一張照片來代表。我想起塞杜‧凱塔（Seydou Keita），這位非洲馬里的攝影家，運用簡單器材，拍出家鄉同胞質樸又具個性的面貌。乍看他的照片，你會覺得非常的生猛，有一種不同於西方攝影的語彙。但他並非一開始就是為了表現非洲或是馬里的文化特色，他本身就是在照相館內為顧客服務。所以他們的服裝不像 Burberry 的照片如此具有文化

192

意象（很多馬里人就是穿西裝），甚至於他還使用許多現代設備做為道具，如電視與冰箱，可是我們卻更能感受所謂的在地性。相較於 Burberry 或是《Brutus》的照片，他保有更多破綻，沒有形成一種文化風格，但這就是他貼近真實的地方。

# 怪異的女攝影師、大師一般的男攝影師

對於攝影師的刻板印象有很多，譬如婚禮攝影師要很活潑，會在地上打滾。報導攝影師要非常爽朗，到任何地方都可以跟人聊天。時尚攝影師要非常有品味，朋友甚至跟我說他拍時尚攝影的案子都會戴帽子。在這麼多刻板印象當中，我覺得最沒道理的就是跟性別相關的偏見。譬如男性攝影師就要看起來霸氣，女性攝影師通常會被認為是比較具有直覺。很顯然，這是一個從男性出發的分類方式，我曾經聽過有人稱呼女攝影師為「女攝影大哥」，這說明「男性」（大哥這個詞）的意識已經在攝影當中被視為理所當然。

## 女攝影家

這當然不是台灣的現象，我想起了薇薇安‧邁爾（Vivian Maier，一九二六－二○○九）。關於薇薇安‧邁爾的描述是這樣的：怪異、笨拙、高、不友善、沒有結婚、保母、沒有小孩、間諜、對於自我形象的偏執、歐洲移民、女性攝影師。這種神祕的形象某部分與薇薇安‧邁爾被發現的過程有關。二○○七年一位業餘歷史研究者約翰‧馬魯夫（John Maloof）發現薇薇安‧邁爾的一盒相片，成立了一個網路帳號，自此之後薇薇安‧邁爾的照片價格就水漲船高，展覽邀約不斷。這位生前大多時間都擔任保母的女性沒有機會見到這樣的變化，她自己曾經說過不想要發表照片，害怕照片被誤用。

乍看之下，薇薇安‧邁爾的照片主題也加強了這種神祕的形象。譬如她常常拍男人的腳、女人的腳、成雙的腳或是一群人的腳，這讓人感覺她似乎對腳有一種異常的偏執，如果再連結到她孤僻的形象，幾乎像是一種特殊情

196

結。薇薇安‧邁爾也很喜歡拍攝底層的生活，如乞丐、酒醉者、神情怪異的人、甚至是躺在擔架上的人。她居住在紐約時，常常帶著小孩走到貧民區拍照，雇主還為此覺得很生氣，因為他們不希望小孩去那樣的地方。但是薇薇安‧邁爾不聽，所以有人解釋她跟這些底層有一種特殊的情感連結。還有她非常喜歡自拍，無論是透過後照鏡、櫥窗甚至是影子，她樂此不疲地捕捉自我的形象，這讓人猜想她對於自我有一種拉岡心理學的焦慮，想找那個已經永遠找不到的本我。這些對於薇薇安‧邁爾的認識就此看來很固定了，但真的是這樣嗎？

以照片主題而論，拍攝路人的腳其實是攝影史上一個非常常見的題材，攝影大師如加里‧溫諾格蘭德（Garry Winogrand）或尤金‧史密斯都拍過很多腳，為何沒人說這些男性大師偏執？說到拍攝底層，薇薇安‧邁爾的照片有些看起來就跟維加（Weegee）一樣，但是維加更超過，他不只拍攝在擔架上的人或是路邊醉漢，他還拍攝死人。所以維加與這些人物有一種情感上的連結

嗎？至於自拍，這更是攝影史當中平常不過的母題，我們看到李‧弗里德蘭德（Lee Friedlander）、莉賽特‧莫德（Lisette Model）都曾經自拍，我也從沒聽過人們認為這些攝影家有一種拉岡心理學所描述的焦慮。

薇薇安‧邁爾的照片不只不奇怪，相反的，它們跟許多攝影大師的拍攝手法非常相似。譬如她跟莉賽特‧莫德都喜愛強調眼前的對象，呈現對象一種特殊的精神狀態。這一點跟阿布斯也很像，她們都在捕捉一種人的特殊處境，當她們的肖像照被放出來，我們會覺得好像看到了一本獵奇圖鑑。薇薇安‧邁爾有些照片也跟布列松一樣，畫面中有幾何色塊、線條，好像她關心的不是人，而是形式。她也善於使用蒙太奇的手法，將兩種圖像在照片之中拼接在一起。薇薇安‧邁爾有些拍攝小孩的照片讓人想起海倫‧萊維特（Helen Levitt），她們都喜歡呈現小孩把城市中的一個角落幻想成遊樂場。更不用說薇薇安‧邁爾跟那些紀實攝影大師如加里‧溫諾格蘭德、李‧弗里德蘭德一樣，喜愛在街頭閒晃，然後捕捉街道偶然形成的趣味影像。

既然薇薇安‧邁爾與許多男性攝影家一樣，運用各種攝影的語言，同時被怪異的題材所吸引，然後想要看見照片裡面自己的模樣，那為什麼在許多描述當中仍說她是一個奇怪的攝影師？如果我們觀看另一位女性攝影師阿布斯所受到的評價就不會覺得那麼奇怪了。阿布斯也經常被描述成一個反社會的、精神異常的攝影師，各種評論不斷強調她怪異的特質與性癖好，可是她明明也有十分「正常」的一面，譬如積極想要發展事業，與各種商業案件合作，但是阿布斯的神話刻意忽略這一面。在這背後，有一種將女性藝術家連結到偏執、神經的刻板印象。薇薇安‧邁爾所面對的是相似情況。在紀錄片《尋秘街拍客》（Finding Vivian Maier）當中，薇薇安‧邁爾可能受到的攝影影響，如她幼時曾經跟一位知名法裔女性攝影師珍妮‧伯蘭特（Jeanne Bertrand）同住，她跟她所照顧的有些小孩仍然維持良好的關係，這些全部都被隱藏了，如此才能夠凸顯一個孤僻、素人的女性攝影師樣貌。

## 男攝影家

但不是只有女性攝影師會深陷一種刻板的印象，男性攝影家更容易進入一種名為「大師」的刻板形象。我記得有一次朋友笑我：「你們攝影界最愛叫人家大師。」然後我不敢說話，因為確實是這樣。如果要辯解一下，我覺得那是因為攝影很容易給拍攝者一種誤會，拍照拍久了，就會以為自己關懷了對象（或是與對象熟識），以為自己掌握了美感，甚至見證了歷史。而當一個人覺得自己在道德、美感與歷史上都有所建樹，他怎麼會不志得意滿。

但是我們攝影的人常常會忘記，其實不完全是我們自己掌握了美感，而是相機這個莫名其妙的東西，製造了一種美感。我們也不是真的關懷了對象或是與之熟識，我們只是把對象片刻的生命擷取下來，但是對於他在那百分之一秒以外的人生並無所悉。我們更不能說見證了歷史，照片僅僅指證了某個事件的部分。

200

要具體描述關於男性攝影大師的刻板形象，可以觀看《薩爾加多的凝視》與許多攝影大師的紀錄片，這些電影對於男性攝影大師也有一種類似的描述方式。首先我發現這些紀錄片一開頭一定是一段攝影大師與苦難現實交錯顯現的畫面。影片往往會特別著重於攝影家與被拍攝者親切的互動。譬如薩爾加多每次拍完照總是拿相機給被拍攝的人看，然後原住民便露出了心滿意足的微笑。透過這些畫面，影片顯示攝影大師是如何尊重被拍攝的對象，他們不是高高在上的觀察者，而是融入人群的類人類學家。

這背後反映了一種人道主義攝影的信念。相比於早期攝影家前往非洲、美洲拍攝各地的原住民，藉以映襯西方文明自身，人道主義攝影家拍照並不是為了展現差異，而是為了展現同一。他們相信世界各地的人不論來自何方，他們都是人，因此在鏡頭前都可以捕捉到人性，拍照過程之中都需要得到尊重。

除了拿相機給被拍攝者，人道主義攝影還有許多潛規則，譬如拍攝的

201

時候一定要讓對象直視鏡頭，到一個地方一定要蹲點很久，拍攝人的時候一定要得到對方同意，拍攝主題一定要嚴肅而深沉，拍攝結束之後攝影家得到了一種從未體驗過的智慧，就像薩爾加多感嘆他拍攝南美洲原住民的時候，發現他們的時間感是如此地獨特……這些都可以視為人道主義攝影展現尊重的方式。而台灣的攝影界基本上承襲了這個傳統，對於紀實攝影有興趣的觀眾，看到這些一定會倍感親切。

在《印度之眼：拉格雷》（Raghu Rai, an Unframed Portrait）的紀錄片有一個段落，是拉格雷（Raghu Rai，一九四二—）看著某一處景色，然後覺得少了點什麼，不由得苦苦思索，完全不理會身旁的女兒。在《薩爾加多的凝視》也有類似的橋段。當中有一幕我印象很深刻，就是他帶著兒子去拍北極熊，可是他非常挫折。原因是這裡沒有背景、沒有動作——當他這樣說的時候，他完全是在講述一種視覺形式的必要性。另外一個例子是，片中主要的敘事者，也就是薩爾加多的兒子跟隨父親去藍哥拍攝海象的聚落，結果薩爾加多竟然咒罵

202

其中一隻海象，因為他把其他海象都趕走了。但是最終他如願以償拍到了一群海象，興奮地說：「我只看到象牙的形狀，就像是地獄一樣。」沒有什麼更能反映現代主義攝影關注形式的傾向了。

但為什麼形式如此重要？這涉及一個現代主義攝影家共享的信念，那就是形式揭露真實。當我們質疑薩爾加多做為一個社會紀實攝影師，怎麼會認為作品中一定要有背景或是一定要有動作的時候，我們必須理解現代主義相信真實並不是存在於現實當中，真實必須經過形式的提煉，然後才會真正開展在我們眼前。所以一張充滿形式之美的青椒比起一個廚房料理台上的青椒更真實，一個在背景之前的北極熊，比起真實漫步在荒原之上的北極熊更栩栩如生。

我們之所以忽略了形式在他們心中的重要性，是因為攝影家如薩爾加多，他們經常講的不只是形式，而是背後的故事。他告訴你這張照片裡面的礦工為何要從陡坡之上奔跑下來，他們必須如此，因為如果不這樣的話，他

203

們就會摔倒。令我不禁想到另外一個善於說故事的攝影師張雍，你聽他如何
描述那些歐洲的流浪漢半夜聚集在車站的鍋爐旁，然後早上就如露水被蒸發
一樣，消失得無影無蹤。他們總是把照片講得栩栩如生，以至於讓人覺得他
們並沒有那麼關心形式。可是不是這樣的，他們所說的故事是一種形式的補
充。如果仔細端詳照片，你會發現那些故事在照片中並不明顯，更多的是光
影、線條、比例，其實也就是形式。

　　上述這些特徵相當程度上是跟男性的形象綁在一起，譬如霸道及專制，
薩爾加多甚至會把兒子的頭當成腳架。這也跟現代主義有關，現代主義經
常被描述成一種男性中心的藝術流派。藝術家談論普世的價值、制定宏大
的計畫，把世界當成客體加以觀察。最著名的案例就是現代主義的經典大展
人類一家攝影展（The Family of Man）。論者就批評這個展覽為何不是「Family of
Woman」？事實上，現代主義做為彰顯攝影媒材自身特性的藝術，走向男性
中心似乎是必然的。因為相機本身的特性就非常的雄性，無論是形狀，或拍

204

照過程之中權力的關係，可以猜想當一個攝影家致力於表現攝影的本質之時，他可能也自覺或不自覺地帶入了這種性格。

相對於男性大師，在紀錄片當中會有一個不那麼「男性」的角色，這個角色可能是女兒，也可能是兒子。無論他們的性別如何，看起來總是比較「安靜」。以《薩爾加多的凝視》一片為例，每當薩爾加多非常獨斷地要求要怎麼樣的畫面，他看起來就像是一位暴君。在這裡同時存在著兩種目光，一種是被形容為男性的、將世界視為被觀察對象的視角，另一種是觀察薩爾加多這樣的攝影家如何帶著這樣的視角觀察世界。

除了上述的特徵，男性攝影大師的紀錄片也會說大師為了藝術可以付出任何代價，甚至遠離自己的家庭。大師的小孩在年幼的時候並不認識父親，當他是一位英雄或是冒險家。紀錄片後段通常會處理小孩如何面對這樣的父親，從看待一位大師，回到面對一名父親。每次我看到這裡，我都會覺得這其實不是關於如何面對父親，而是關於人如何面對現代主義。當年輕的小孩

最後選擇了另外一種拍照的方式（在片中通常以走出自己的路這樣的方式來
鋪陳），其實就像是對現代主義攝影的一種告別。

在刻板印象之中，男性攝影家被想像成拿著相機面對世界，而女性攝影
家被想像為使用相機來滿足自己。這個框架之所以能成立，除了關於性別的
偏見之外，或許是因為照片無論如何都包含這兩個面向，好像相機背後的人
消失了，「他」與「她」成為相機屬性的附庸，就像相機成為社會偏見的附
庸一般。

# 輯三
# 如何（不）被影像馴服

#工作札記
#創作

# 看不見的城市：劇照師筆記

二〇二一年疫情趨緩之後，我承接了一個電影劇照攝影的案件，也就是在拍片現場拍攝鏡頭之外的平面照片。雖然我接攝影案也有好多年了，可是電影劇組讓我感覺好像完全來到了一個新世界。

## 好多人

劇組現場有好多好多人，我才意識到擔任劇照師的第一個難關不是拍出好照片，而是在片場找到一個可以待著的角落。大家一定覺得這有什麼難，我一開始也是這樣想，但是後來發現要找到一個地方不會看來很落寞，不會

擋到人同時又可以稍事休息卻保持參與，真的非常不容易。特別因為劇組裡面的人都要非常機動，一有需求就要立刻幫忙。但是身為劇照師，我總是站在旁邊，一副很閒的樣子。直到有一天我聽到有一個劇組小弟跟另外一個小弟說，有的時候他會原地跑，因為這樣看起來比較忙，我就釋懷了。

盲域

我一直不能理解，何以羅蘭·巴特要特別透過照片談論盲域，畢竟照片相對於影片更有利於建築一個自給自足的框內世界。可是在跟著劇組拍攝幾天之後，我想法有些改變。理論上，照片跟影片應該都有盲域，但電影由於其製作規模的關係，它的盲域與可見場景之間的關係更為斷裂，觀眾並不見得能夠意識到那些鏡頭之外的各種設備與工作人員，卻可以感受到鏡頭之內的一切，彷彿被一種無形力量所包圍，譬如四面八方的燈光、乾淨的背景、

完整的動作。可是照片相對之下，鏡內與鏡外性質差異不大，特別是那種不是擺拍的作品，基本上你把鏡頭左移右移，其實沒有那麼大的差異。在這個意義上，照片比起電影更讓我們強烈意識到鏡頭之外的存在。反過來說，電影特別著重於製造一種框內的幻境，也就是電影從業人員口中常常講的「有戲」。這也反映在觀眾面對這兩種媒材的反應，看一張照片，觀眾會遙想另一個世界，可是看一部電影則目不轉睛，彷彿目睹一個正在眼前發生的事件。

## 模組

拍照比較崇尚隨機，而商業電影沒有。拍照時碰到哪邊光有問題，第一時間就是換角度、換地方，再不然就換個說法。但是電影劇組的狀況是，當有人指出光線哪邊不足，話音未落，立馬就出現十幾個壯丁，然後運用各種粗重的設備去補足那一點點光線的缺失。這背後反映的是兩套模式。採訪形

象照崇尚的是一種隨機性與現場感，所以光線強一點暗一點、構圖左一點右一點並不是問題。但是電影攝影每一個鏡頭需要動員的人力、物力乃至於時間成本，使他們必須有一個很明確的技術規範，而非在現場尋找或等待意外的出現。這樣說起來好像平面攝影都很隨興，對於技術沒有那麼講究，但其實那是因為在電影當中有一些預設的目標，譬如敘事或是視覺的張力，因此特別講究技術做為實踐這些目標的手段。平面攝影中這種預設的目標就不是如此明確。上述差異與平面攝影師跟電影攝影師隸屬於不同的角色有關。在電影攝影當中，攝影師並不能只憑自身意志決定影像，他更像是一個素材的提供者，必須保證素材的完整與連貫。而平面攝影從生產到最後的修圖都一手包辦，所以攝影師就是最後美學的決定者，雖然這個美學最後仍然要符合案主的需求，但是相對有更大的權限去設定自己的目標，以及相應的技術。

# 服裝

我一直覺得美術組的人在哪裡看過，然後我想起來了，他的穿著跟一個也是電影美術出身的藝術家非常地像。感覺劇組裡面的美術就是有一種自己的穿衣 style。其實燈光、技術與攝影也是。像我本來都胡亂穿，但是看到劇組裡面大家都要穿黑衣，我就默默地把自己的深色衣服找出來。（是的，這又是當代藝術跟電影圈很像的一件事。）但是要說穿黑衣真的有什麼根據嗎？其實也沒有，雖然大家都會講這樣才不會影響光，不會影響演員，但是你看比較資深的劇組人員，還是花衣、白衣都可穿。所以與其說黑衣有什麼視覺上的考慮，不如說是一種身分的辨別。

## 笑話

事實上我覺得不只衣服受到環境決定，人講話的方式也是。像是平常在藝文圈，基本上別人問一個問題，我們都習慣沉吟再三。並不是我們很假，而是想要給出一個有彈性、細緻的答案，不想那麼武斷。但是在劇組，我看他們講話沒有在沉吟的。因為劇組要處理的都是眼下事情，所以沉吟就變成浪費時間。另外一個差別就是，藝文圈喜歡主題式談話。可是如果你在劇組裡面，很正式地說我們來聊聊什麼，感覺就非常尬。因為劇組的時間是細碎的，人與人的背景也差異甚大。所以這時候只能用一種 small talk 的方式，必須講一兩句就達到好笑的效果，而不是講一整套好笑的說法。由此可知，人本身是什麼也許不重要，丟到哪個圈才重要。

## 個性

劇組的人不能太乖，因為這樣看起來很弱。像是有一個小弟看起來圓圓、可愛可愛的，還戴了一副大圓框眼鏡，可是逢人就說他以前很壯，然後操行不及格被退學。我聽了就覺得這個小弟應該真的很乖，因為真正在混的人應該沒有人會拿操行不及格來說嘴。最後一天拍戲，有一場戲很難拍，好不容易拍到想要的畫面，殊不知背景居然出現一個不相干的人在走動。這時候，這名小弟一聲怒吼：「幹他媽的後面不要走人！」當時我對他有點另眼相看，原來他所言不虛，果真非常有氣勢。好死不死後來發現這個走在後面的人是租場地給劇組的老闆，本來應該是很威猛的一個戲劇高潮，結果又是一場悲劇。

另外有一個小弟身材非常精實。每次架設軌道，他的動作都非常迅速，有的時候用不到，他就默默架好默默拆掉。一天，我聽到他跟另一個人聊天，說自己是武術體育保生。聽到的當下，我就滿好奇這位小弟練的是什麼功夫。後來，有一場戲要一張爛掉的木桌，美術組的同仁拿著錘子敲半天，甚

至整個人跳上去，桌子依然紋風不動。這時候我聽到後面傳出那名小弟用台語說：「我來。」接著就一個飛踢躍起，直接踢中木桌，就跟韓國電影裡面那種飛踢有七八分像，然後木桌就裂開了。

## 階級

還有一次，一位司機大哥開車的時候被劇組念說到底會不會開車，導致他一路上都悶悶不樂。待所有人都下了車，車上只剩我和另外兩個人時，其中一個演員問大哥：「你以前是開計程車的嗎？」結果司機大哥忽然爆氣，回說：「我不是開計程車的，我本來是專業的運動治療師。」隨即又趕忙道歉。我想起以前在拍藝術博覽會的時候，我也曾經努力想要表現出自己不只是一個藝術博覽會的攝影，同時也是一名創作者。可是沒有人理我，就像我只是現場一個需要被禮貌對待的齒輪。

拍攝劇照的最後一天，收工的時候天已發白。平常我跟司機大哥都會硬聊幾句，但是今天兩人都沒什麼話說，我無聊地拿起手機，想要記錄最後一次從這台車上看出的風景。他見我在拍天空，告訴我說：「雲很漂亮齁，你慢慢拍。」台北的凌晨真的很漂亮，天空之中豔紅的雲彩輕輕飄盪在湛藍的畫布之上，好像是在慰藉我這一個月以來的辛勞。少有人車的街道讓我想起這是只有少數人看到的景色，譬如送貨員、夜班與特種行業。當我們談論一個城市的時候，我們並不會特別談到他們，甚至於將他們排除在城市的景觀之外。而我剛好身在其中，與他們一起在路上，看見了他們眼中不是老街也不是景點的台北。

# 每一張藝術品照片背後都有一位展場攝影

我的工作其中有一項就是拍展場，一次一個館方的工作人員問我，展場應該怎麼拍比較好。當下我傻住了，可是為了維持一個專業的形象，我講了一番話，大意就是站在藝術家的角度，展場攝影不只要記錄展場，為方便藝術家在網站或作品集上面呈現，空間上要能夠凸顯作品的某些主題。後來我想想，其實也不是主題，因為攝影師其實並不真的完全了解作品，而是透過鏡頭去捕捉作品在視覺上的關係。在這個意義上，展場攝影跟展場設計其實滿像的，都是在組織藝術家所提供的素材。當然藝術家跟策展人其實已經做過這個工作一次，所以攝影不是完全按照作品的關係去組織畫面，而是同時考慮照片做為一個平面在視覺上必須怎麼編排，才會讓作品看起來更像一個

整體。但是要說展場攝影自行設想一個理想的作品也不是，我們畢竟是根據現場的素材，在照片上模擬一種合理的關係。

## 一個展場一個世界

理論上展場攝影大致上是這樣，但是實際上不同案件又會有不同的要求。我記得有一次接到一個國外藝術機構的案件，發現過去的經驗在這裡完全沒用。一開始我也是自信滿滿地拍攝覺得好看的展場照片，但是第二天工作人員就非常客氣地跟我說：「今天我們要帶著你在展場拍，這樣你比較知道我們要什麼。」於是我就跟著他們在巨大的展場中穿梭。幾個小時之中，我完全進入了一個平行的世界。

他們要我拍攝白色比例超過百分之五十的畫面，這樣才符合企業專業、清新的形象。要拍攝有氣質的女性，但是不能看起來太像網美。要拍戴帽子

的中年男子，但是不是那種看起來粗俗的商人。要拍攝經典的作品，但是不要拍攝太老氣的作品。要拍攝專注欣賞作品的樣子，但是不拍攝一家人。要拍攝有趣的IG照片，但是不是觀眾都會拍的那種。要拍攝資深蒐藏家，但是不要拍攝新手蒐藏家。要拍攝人潮擁擠的畫面，但不要混亂。要拍攝有人臉的畫作，不要拍攝太暗的作品。要拍攝展場的空間感，不要拍攝地面的反光。

《展場攝影手冊》

1. 要拍出展場的空間感
2. 要拍到主視覺牆有氣勢的樣子
3. 要拍裝置作品的立體感

221

4. 要呈現作品之間的關係。

5. 要拍到有作品的兩面牆形成的夾角

6. 要拍到作品的材質細節

7. 要拍到觀賞人潮，例如排隊、觀看作品

8. 要拍作品之中有臉的畫面

9. 要拍到IG可以用的直式照片

10. 要拍穿著有品味的資深藏家，例如中年戴帽男性

11. 要拍時尚年輕女性，但裝扮不能太花俏

12. 要拍親子看展，但不要拍到小孩的臉

13. 要拍藝術家與觀眾交談

14. 要捕捉積極、明亮與高雅的氛圍

15. 要符合主辦方形象

16. 畫面之中白色比例超過六〇％

17. 不要拍太沉悶的作品
18. 不要陰暗的畫面
19. 不要拍到施工或是作品的缺陷
20. 不要拍到垃圾與雜物
21. 不要拍到作品玻璃與地板反光
22. 不要拍不遠也不近的畫面
23. 不要拍出太黃的色調
24. 不要拍到網美自拍

這些細微的差別太抽象了，我就像是一個原始人，被帶到城市認識全新的世界。一直要到過了幾天之後我才意識到，他們看待藝術的角度跟我完全不同。他們把藝術品看成一個跟企業相關的形象，所以需要尊貴、有質感。

展場當中的觀眾也常常讓我覺得同床異夢，好像我們面對的是不同的藝

術品。譬如我碰到在展場穿梭的有錢人，可以在幾秒之內花幾十萬元購買一個他從沒聽過名字的作品。我還記得在羅伯特・梅波索普（Robert Mapplethorpe）有一組拍攝花瓶的作品前面，一個衣著華貴的大媽對她的朋友說：「我很喜歡這個攝影師。」我當場就想把梅波索普其他作品用手機秀給大媽看，但是我沒有。並不是說這裡的人沒有見識，我確實聽到有些藏家反覆在講具象到抽象就是當代，東方水墨遇上西方這類令人昏昏欲睡的陳舊之論。

也有些人感覺是懂的，但總是有一種「遊戲」的感覺。在那個場合，人對於藝術都不是那麼嚴肅。但是你也不能說他們在嬉鬧，藝術圈確實強調一種好玩的心態，但是那個東西終究還是符合一種社會性的趣味，某種程度上類似於風雅。優雅之中還有一點小小的叛逆，世俗之中又超越世俗，好像我認真從事一個遊戲，但是我從頭到尾都只當這個是遊戲。（順帶一提，如果有人要問什麼是當代藝術的精神，我覺得這就是當代藝術的精神……一種零度的關心。至少在這個展場之中，千萬不要去引用阿岡本〔Giorgio Agamben〕談

224

論當代，你會感受到現場迴盪著一種 boring。）然後我就意識到平常自己在那邊想什麼藝術是什麼啦、觀念藝術如何演變到抽象表現啦、當代藝術如何處理媒材專技啦，在這裡一點都不重要，而且感覺還很宅。就算我想說出我的見解，我想也沒有任何人會理會。

我無法不去想像這是一種階級所造成的細微差異。有時候我會在這種國際大展的展場覺得自己有點粗魯，記得早上出門還特別挖出了最稱頭的 Sisley 大衣，不想在這邊看起來很憋，但還是哪裡怪怪的。最後發現是我的牛仔褲鬆掉了。這本來不是什麼大事，可是你要知道，在一個藝術博覽會當中，每個人的褲子都很緊、英文都很好。

倒不是覺得他們跟我真的有很大的差異，畢竟在這個社會中，我何曾覺得不格格不入。每到一個場合，不論是很 fancy 的、或是很 local 的，我從頭到尾都是一個局外人，按理說應該很習慣了。真正讓我心累的不是我跟他們如此不同，而是他們完全無視於這個差異。我發現不論我穿什麼、說什麼、

做什麼，他們都不會改變對於我的看法。我只是龐大體系當中的一個環節，就跟那些在門口舉牌的人一樣。說到底，我是一個展場攝影。

## 展場攝影決定藝術的樣子

唯一能夠讓我心裡上取得勝利的是，在這個時代所有藝術品與活動最後都將以影像的方式留存。事實上我們大多數人所看到的「藝術品」，其實都是網路上的照片，大多數藝術家最後都是將照片放在網路上，然後提供給策展人與藝術評論家篩選。在這意義上，展場攝影是決定藝術世界外貌的人。

人們會有一個錯覺，以為展場攝影只是拍攝出藝術品或是藝術活動本來的樣子。但事實上從來都沒有「本來」這件事。不只是攝影師個人美學代表另一種標準，甚至於光是相機本身，就具有某種評價。有些作品適合透過鏡頭呈現，有些作品不適合。之前所收到的展場攝影指南，其實有許多點都跟表現

攝影的特性有關。譬如為什麼要拍攝有人臉的繪畫，這是因為人物的面容在平面中會出現一種變得立體的幻覺。還有為什麼要拍攝水平垂直的畫面，這是因為這樣的畫面比較容易呈現線性透視的效果。這讓我不禁想像，如果藝術的呈現如此仰賴攝影，那展場攝影是否最後會回過頭來影響真實的藝術？

會不會有藝術家為了要讓作品在照片之中比較好呈現，所以改變了創作的方式？會不會有藝廊為了讓作品在網站上面比較好呈現，所以偏好看起來比較乾淨的作品？意識到這些細微的權力運作，讓我對於觀看藝術有一種全新的角度，以後當我目睹網路上的展場照片，都會想像有一個像我一樣的展場攝影，也把自己微小的意志灌注其中。

# 參加藝術比賽紀實

我很少獲獎，所以某一次投件終於進入到評審階段，我心裡忍不住很激動。殊不知從這個時刻開始，就是一連串的心累。我想可能有許多創作者參加比賽時或許也會碰到類似的狀況，所以將心路歷程跟大家分享，或許會有幫助。

## 資格

我第一個碰到問題是，主辦單位通知我「如果參加高雄獎的作品跟入選北美獎是同一件作品，違反高雄獎的簡章規定。」我查詢簡章，上面註明了

229

參賽者不得列於其他競賽之中「獲獎」。所以這裡的問題是，入選到底算不算獲獎？經過詢問，入選跟獲獎實際上是分開來的。前者僅僅具有進入複審的資格，不列在獲獎名單之中，後者則位列獲獎名單、有獎狀、獎金與展出機會。其實這並不是什麼很難理解的狀況，平常我們安慰別人入圍即得獎，其實意思就是入圍不等於得獎。可是為什麼還是有人會認為入圍即得獎呢？這是因為目前台灣藝術比賽的入圍有兩種模式：一、有獎金、有頒獎典禮、最後會列入得獎名單，譬如高雄獎，換言之入圍即入選。二、無獎金、無獎狀、最後也不列入得獎名單，僅僅獲得獎項審查資格，複審不通過不算入選，譬如桃園獎、宜蘭獎、台北獎。所以按道理入圍一不能投二，但是入圍二可以投一，現在這兩者都被混為一談。但也不是沒有解法，只要請之前的單位出具未獲獎證明即可。

　　另外一個造成人們認為入圍即失去參賽資格的原因，可能是台灣過去許多藝術比賽規定入圍者需讓渡創作使用權，甚至是創作者人格權，常常以下

面的文字來表述：「同意自公布得獎日起，將參賽作品之著作財產權無償讓與本公司。參賽者並同意不對本公司行使著作人格權。」這實際上是機關便宜行事的結果。一開始是為了方便使用作品做後續的宣傳、手冊的製作與展覽的發表，所以有限定使用方式。但是後來演變成直接要求創作者讓渡著作權，甚至形成了一種機構理當掌握創作者首發權的心態。面對這個狀況，創作者必須要了解三點：一、著作人格權不得轉讓不得轉讓。二、著作人格權約定不得行使無違法但是有爭議。三、擔心著作人權利過大可以限定著作財產（使用）權。不過在這一次比賽中，我沒有碰到這個狀況。

## 佈展

好不容易來到佈展的階段。我進入到場館當中整個被嚇呆了。因為我看到一個個貨櫃、工班，地面上散布各種工具、零件，藝術家專注地盯著牆壁。

我有種鄉巴佬走進大觀園的感覺，什麼時候藝術變成這樣有規模了？我心中不由得感嘆，觀念藝術真的過去了，我想起傑夫・沃爾（Jeff Wall）曾談及觀念藝術的核心概念：「所謂創作只是扮演一個非藝術家，被迫去拍照，藉此實現觀念藝術的核心──質疑一切感官的愉悅（以詢問藝術的本身）。」觀眾不是「體驗」藝術的存在，只是證明它已經存在。」很顯然地，當代藝術重新提振了「體驗」或者是「現場性」的重要。當然個別藝術家對於現場或是體驗的處理有許多差異，可是我們可以合理地推測，沒有一定財力的創作者很難參與這樣藝術的競賽。

## 審查

終於進入評審那一天，我兩點就到現場，不知道要幹什麼。其實我是可以晚一點來，但在這個時候就會有一種過度慎重其事的感覺，這種制約甚至

232

讓我不敢出去買飲料。表面上我說服自己是因為附近的店面都很遠，但這不是真的。我就是覺得應該站在那裡，等候評審到來。終於，三點鐘評審活動開始，我的心又更累了。我聽到評審問一個擺拍的作品，「你使用擺拍，那要怎麼呈現人本來的樣子？」還有一個平面大圖輸出在牆面上的作品，遠看有點像是磁磚，但是近看會發現是模擬數位製圖時電腦當中的格線。我聽到評審問：「既然都花錢了，為什麼不用真的磁磚？」我還聽到評審問：「攝影師應該有自己的視角與創意。」我還一直聽到手段、動機與目的，各種哲學、歷史與心理學的連結，我試圖回想桑塔格的反詮釋，可是腦中一片混亂，只覺得嘴巴好渴，好想喝口水。

為什麼我們要以學術的語彙去討論甚至評價藝術？我想起以前在波士頓美術館學校（SMFA），一天上課，一群人開始講起了心理學。我完全不是心理學專業，但是就憑著我看完彼得・蓋伊（Peter Gay）的佛洛伊德三巨冊，我就知道這些美國學生都在瞎講。這本來也不是問題，因為創作者本來就是

說：「這是一個好問題。」

會任意運用各種學門，然後進行自身嚴肅的創作。但是他們不是這樣，而是真的在討論心理分析以及一堆哲學問題。那個當下，我冒著成為亞洲怪咖男的風險舉手了，我說：「為什麼我們要在藝術學校裡面研究哲學跟心理分析呢？不是有更專業的人會談得比我們好嗎？」當時老師呆住了幾秒，然後

## 學術

我們應該重新估量藝術比賽當中藝術跟學術的關係。對我而言，藝術跟學術的關係，應該像作品跟畫框一樣，是一種藝術的邊緣用來確知藝術的手段，而非藝術的核心判準。我們都承認畫框在藝術中的角色，甚至有人會說畫框也是作品的一部分，但是說到底，對於創作者而言，畫框和作品就是有差異。這個差異我認為是一種延遲程度的差異。如果我們把作品看成一種連

234

續的線段，那最靠近作品核心的與創作動作關係最密切，創作一旦發生，作品立即就產生變化。最遠離作品的就是對於創作動作的反應最為延遲，譬如畫框、展場、燈光、手冊，這些都可以說是創作的一部分，但存在本身是固化的、模組化的，難以立即變動的。學術在藝術中的地位，應該是遠離核心的那一端，是一種類似於燈光、畫框與展牆之類的存在。在這個意義上，藝術比賽當中的研究者應該與燈光師傅、木工師傅一樣的角色。藝術家徵詢、調度他們的專業，而非由他們來決定何謂藝術專業。

但是這裡有一個危險，當我們意識到藝術與學術的差異時，我們很容易將藝術跟學術的關係簡化為感性與理性、技藝與觀念、形式與內容這種關係。第一個問題是學術本身的內涵太龐雜了，當我們說反抗藝術的學術化，卻不確定對抗的是什麼。第二個問題是將藝術建立在感性、媒材技藝與形式之上，即便不過時，也是一個特定的現代主義產物。第三，反思藝術學術化不是反對藝術涉及哲學、歷史與政治，如果當代藝術是一種「問題化」的藝

術，那沒有什麼比起學術更適合從事這項任務。反對藝術學術化，是因為藝術家自己都不知道藝術是什麼，然後又將一堆很有意義的東西置放在思考藝術之前，結果就更沒有辦法去思考什麼是藝術。

## 機構

我發覺自己真正感到不適應的，其實是在這類藝術比賽當中所接觸到的評審機制、行政人員乃至於藝術家，他們都肩負了一種機構的意志。譬如為了讓獎項具有公信力，館方會找具有藝術史研究背景的學者擔任評審，又譬如行政人員會跟我說明長官的苦心。當他們要跟我討論不要把作品放在封閉的空間之中，他們還會告訴我，藝術家不要自卑，世界的潮流都是讓作品給大家看見。之所以會在這時候強調「苦心」、「自卑」與「世界潮流」，並不是他們不重視藝術，而是機構的存在太巨大了，巨大到我甚至不敢在評審開

始前一、兩個小時，跑出去買一杯咖啡。

我想起我很渴的那個下午，看到評審之前休息的地方有一些給評審的茶水，還有一些空的茶杯，我於是問一個工作人員：「請問我可以喝嗎？」結果那個人非常驚恐地說：「我不知道。」原來她也是參展藝術家。這時候我陷入了到底要不要給自己倒一杯水的掙扎，還是忍到五點再出去買杯咖啡？就在我猶豫不決的時候，想起之前館方人員跟我說：「藝術家不要自卑，要很有自信。」於是我做了一個重大決定，我要自信地倒一杯茶給自己，腦中浮現了一個聲音：「正翔，你喝啊。」為了自己小小的叛逆感到一絲得意。

# 當人們有一百張臉

我是一個很愛從工作之中發展創作的人，可是有一件很奇怪的事情是我從來都沒有用人像攝影工作來發展成創作——明明我拍最多的就是人像。

可能的原因是人像攝影工作有肖像權的規範，必須取得這些人的授權，才能公開他們的照片，這對我來說太過麻煩了。當然法律不僅僅保障被拍攝者，當別人要使用我所拍攝的肖像，他們一樣要面對我或是發案單位擁有照片使用權這件事。很多時候，我們對於後面這種情況比較寬鬆。譬如我常常看到自己所拍攝的照片，被另一個單位或是被拍攝者本人拿來做為大頭貼、證件照，或是某個活動的宣傳照來使用。有的時候伴隨這些「再使用」的過程，這些照片會經過調色、加亮、裁切或是液化，每次我看到這些修改後的照片，

都有一種想要一頭撞死的感覺。並不是說改得一定不好看，而是攝影其實跟許多工作一樣，攝影師所考慮的是一個整體，也像寫文章的、拍電影的，最怕人家沒頭沒腦地引用。這些對照片的再加工，通常沒有考慮到畫面整體的關聯性，一些明明暗色調才能表現的光影變化，一拉亮就全部消失，然後照片就失去了特色。或是有些照片需要帶到一些背景，但是經過裁切之後，整張照片就變得索然無味。

但是換一個角度來想，這其實反映了一種新時代的現象。在網路時代以前，肖像照片像是一個人的終點。十九世紀的攝影師拍攝肖像時，其實是在模仿肖像繪畫，想要將一個人特殊的氣質、美德、身分與階級表現在照片之中，所以這張照片等於這個人的一種註記，甚至於蓋棺論定。但是很快地，攝影師也發現照片總是會展露出意料之外的小小細節，如同細微的火花一樣，在按下快門的當下，於照片之中閃爍。班雅明稱此為「無意識的視像」，它反映了攝影的一種特性，能夠抓住肉眼所看不到的瞬間畫面，而這種畫面

不一定跟我們所理解一個人的恆常特質相吻合。二十世紀現代主義盛行之後，攝影師更加擁抱攝影的這種意外，因為現代主義者擁抱媒材的特性，而意外就是他們認定攝影的特性。而到了當代藝術，攝影家更加執迷於攝影的不確定性，他們拍攝人的肖像，可是人物臉上的表情看起來捉摸不定，譬如荷蘭攝影師雷內克·迪克斯特拉（Rineke Dijkstra）所拍攝的海邊的青少年。這時候的肖像攝影跟以前那一種句點式肖像攝影完全不一樣了。

## 新時代的肖像

可是真正讓肖像攝影改頭換面的是網路時代。過去肖像攝影的特質有一部分跟使用方式聯繫在一起，一張正式的肖像照片，其歸宿通常是擺在大廳或是長廊旁邊的牆壁之上，讓來到這屋子的客人，認識這間房屋的主人或是其成員，理解他們的關係與家族的歷史。可是當照片只存在於網路空間時，

照片不再能夠透過實體空間來表現其嚴肅性。這時候出現了一種替代方案，就是大頭貼的欄位。當我們把一張照片上傳到大頭貼的欄位，這張照片就具有某種代表性。但是大頭貼與掛在走廊上的肖像照之間的差別，是大頭貼可以輕易替換，所面向的觀眾更加複雜與多元。所以早期肖像照以家族與社會地位為核心的呈現方式早已不適用，新一代的網路「肖像」常常是卡通、寵物、小時候的照片，乃至於帶有標語的濾鏡，這些圖像並不試圖反映整個「我」，而是某一個我想要對某一族群展露的生活宣言。

名人肖像在這個時代就有點尷尬，因為我們仍然期待名人肖像能夠反映出被攝者整個人的本質，而不是卡通化或是議題化的照片。名人之所以是名人，是因為他們彷彿具有一個比較堅定、恆常的內在質素，而攝影師的任務就是把這個部分給表現出來。有的時候即使我看到了畫面之中出現了某種意外，被攝者對於當下發生的事情有某種反應，或是出現了一個與他形象不相符合但是好看的表情，通常我並不會把這個意外給固定下來，因為這些特質

242

不適合表現一個人的本質。可是當這些照片被拿去做為網路上的大頭貼，你就會發現一切微微變調了。首先我拍攝這些照片常常需要借助背景來暗示或襯托這個人的某種性情，可是網路大頭貼會把大部分的背景裁切掉，結果不只是背景不見了，人物的個性也因此消失了。第二個奇怪的點是這些照片常常是用高畫質的相機拍攝，可是在網路上卻不如那些卡通、議題濾鏡與小時候的照片來得吸睛。這有點像是想要拿一張世界名畫當作手機的桌布，但是卻發現效果不如廠商所製作的桌布來得有趣。「廠商」在這裡其實隱喻的是一種文化的體系。當我們使用卡通、哏圖，我們其實是與廣大的觀眾共同身處在一個視覺文化體系當中。然而肖像照所使用的視覺語言卻比較古老，更多時候建立在藝術史或是某種超現實主義的隱喻上。

## AI 可以捕捉靈光嗎？

除了影像的再製，肖像攝影在當代所面臨一個最終極的挑戰就是數位科技，譬如 AI。我們都知道 AI 已經能夠虛擬出看似「真人」的照片。這不由得讓人開始猜想，AI 是否也可以模擬出具有「靈光」的肖像照？過去肖像攝影師總是宣稱由於他們跟被攝者之間某種精微的合作，使他們可以拍出一張具有靈魂或是靈光的照片。按理說這是只有人才能做得到的事情。但是如果有一天，AI 可以模擬出一種充滿靈性的照片，那是不是意味著其中並沒有什麼神祕的元素存在，一切只是一種視覺運算的結果，不過是 input 與 ouput，肖像攝影師所宣稱的神奇轉化工夫，在這當中將失去地位。

抱持這個疑問，我進行了一個實驗，把一張打了馬賽克的肖像照，輸入到 AI 當中，然後觀察 AI 是否可以將之解碼，重現本人的神韻。我發

244

現結果非常驚人，這些我所拍攝的名人他們經過打碼跟解碼的過程看起來幾乎變成完全不一樣的人，可是我依然可以辨識出他們本人獨特的神韻。甚至可以說，這些照片其實仍然是他們的肖像，只是更加地抽象，就像是諷刺漫畫一樣。布希亞想必會對於這個現象非常有興趣，當他說「擬像」的時候，描述的是一種失去真實源頭的影像。因為在這個時代，大量的圖像經過了複製、修改、二創，到最後已經無法辨識影像究竟是從何而來。可是在我的實驗當中，當名人的肖像照片經過了編碼與解碼的過程，它的神韻卻依然存在。

至此，肖像攝影做為終點的時代過去了，或者至少在網路上是如此。

新時代的肖像照片只是一個起點，它將面對無數次的編輯、修改與複製，伴隨這個過程，它的所有權也會逐漸模糊。肖像攝影與攝影師的關係逐步地消解，接著與被攝者的關係也會日趨淡薄。人們可能還是可以辨識出被攝者是誰，但是這張照片並不能代表這個人。就像唐鳳的影像一樣，不斷地被二創，以至於許多照片跟某一個特殊的議題、政策乃至於笑點之間的關係，比

起跟唐鳳「本人」更加地緊密。但是說到底，在這個時候「本人」又意味著什麼呢？以拍攝本人為前提的肖像又是什麼？更不用說當 Deepfake 技術逐漸成熟，本人的影像與本人之間的距離將會史無前例地被放大。肖像照不再透露那個發自人內在的神祕火光，而是觀眾與本人之間一個抽象的符號。

我拍了很多名人的肖象，
但是我不能展出這些肖象，
所以我把他們的臉打上馬賽克，
然後再用AI「解碼」，
看看有沒有靈光仍然存留下來。

我拍攝伍佰的照片然後打上馬賽克，
再用AI軟體解碼。

我拍攝蔡明亮的照片然後打上馬賽克，
再用AI軟體解碼。

# 華國美學

近幾年台灣社會當中出現了「華國美學」這樣一個詞彙，這詞至少包含了三種意涵：

第一，華國美學是用以描述國民黨政府來台之後所建造的建築，譬如台北車站，或是政府單位令人尷尬的文宣。我們都很熟悉台灣每到選舉，大街小巷就會出現一堆奇醜無比的看板與海報，打光一定要很亮很亮很亮，亮到沒有任何明暗的層次。人物的姿態不外乎是請託、比讚或是一個自以為有魄力的握拳，背景通常是藍天，要不就是素色背景板，基本上跟九〇年代面紙裡的明星卡沒有兩樣。

第二，有時候華國美學也泛指日常生活當中看到那種雜亂的街景，我

們可以歸納出一些視覺的特徵，譬如顏色俗豔、比例不協調，或是出於機能目的而擅自改動的設計。這個時候華國美學比較像是在描述一個欠缺美感的民間社會。或著擴而言之，它反映了「現代」文明所籠罩的社會當中，傳統元素與現代元素格格不入的狀態。我曾經擔任旅遊雜誌的攝影師，專門拍攝旅遊景點與漂亮的民宿。我發現工作最大的挑戰是各種現代的設施，譬如電線桿、鐵皮屋，或是推土機。任何美輪美奐的古堡造形建築或是風景，只要出現這些設施，都會在瞬間有點出戲。台灣先天就是一個很難有統一性的地方。我們既不是完全的鄉村，也不完全現代。

第三種華國美學泛指受中國文化所影響的審美觀，譬如詩情畫意、抒情傳統。不論是何種華國美學，它都有一種對於過去美學的反動，以及建立一種新美學的期待（這個新的美學常常是跟台灣認同疊合在一起）。所以與其說華國美學是一個系統性的美學觀念，不如說是一個動態的宣言，它的行動姿態比起內容是一個更為重要。

## 喜馬拉雅山、峰峰相連到天邊

本來我與華國美學這件事距離很遙遠，除了多年以前撰寫碩士論文的時候，曾經寫過民國初年文人畫相關的研究，便幾乎不再觸碰到這個主題。但是二〇一八年在尼泊爾駐村時，我在當地執行了一個計畫，計畫內容是在尼泊爾當地尋找中華民國祖先生存在尼泊爾的證據。會有這個計畫是因為小時候常常聽到的一首愛國歌曲：〈中華民國頌〉。在這首歌的歌詞當中，作者描述中華民國的古聖先賢在喜馬拉雅山建立家園。歌曲的時空背景在中美斷交的時候，劉家昌為了鼓舞民眾的士氣，所以他寫了這首歌，以喜馬拉雅山象徵中華民國在風雨飄搖當中仍然屹立的形象。同時他也貼合了中華民國仍然擁有「神州大陸」的意識形態（包括神州大陸擁有喜馬拉雅山）。小時候我常常在朝會唱這首歌，當時也沒有覺得有什麼奇怪。直到我來到加德滿都，一個靠近喜馬拉雅山的城市，我目睹了那些跟我們無論在膚色、文化各方面都

差異甚大的居民。這太荒謬了，中華民國的祖先怎麼可能在此建立家園？

我不禁開始想像，如果一個仍然相信這套神話的人，或是如果過去的我來到這裡，會怎麼看待眼前的景物呢？於是我開始進行一個計畫：在加德滿都尋找中華民國祖先曾經在這裡生活的證據，並且拍攝下來。想當然，根本找不到。即便「中華民國人」曾經來到喜馬拉雅山，我也無法辨識出那些蛛絲馬跡。所以我在做的事情，更像是尋找一種貼近「中華民國美學」的景緻。

一開始我在當地尋找醜陋的公部門建築或是雜亂的地景，我也試圖去發現有沒有可能有一些詩情畫意的元素，讓我把尼泊爾跟中華民國聯繫在一起，然而不久之後我就放棄了，因為我發現我拍下的照片根本不能形成一個系統，它們有些像台灣，有些像中國，也有些像東南亞。這個結果並不能說意外，因為本來國家就不是一個美學的單位。

## 國家成為美學的單位

這讓我想起就讀歷史所時，我的碩士論文處理的正是民初知識份子開始嘗試以國家為單位，將傳統藝術變成美學。他們以美學形式的眼光看待傳統藝術，開始從古代文物當中發現實驗美學意義上的純粹美感。甚至引入工業設計（圖案畫）的概念，開始談論傳統藝術之中位階不高的工藝美術。有趣的是，我發現這與台灣當前的嘗試有若合符節之處。譬如我們也開始辨識台灣文化當中的視覺形式、追索原住民的藝術做為一種國家美學的源頭。甚至也關注工匠、民藝，以此掙脫過去高雅藝術的框梏。

這種模式的相似，有可能是因為無論民初的知識份子或是當前的台灣都是以國家做為思考美學的單位，用比較當代的語彙來描述，華國美學與台灣美學其實是一種國家品牌。而國家品牌需要定型化的元素，需要歷史的淵源，以及一種可以實際應用的可能。但是實際存在於生活當中的「藝術」遠比品牌的範圍更大，所以勢必有許多內容會在這個過程之中被忽略，甚至於被排斥。民國初年的知識份子發現美學形式的概念無法描述一些野逸派的藝

術家，如八大山人、石濤等。強調形式的取向也與文人畫抒發內在的傳統格格不入。

當我們要建立台灣美學的時候，會不會也有這樣的無法充分代表的情況發生呢？或許我們得先檢視使用了什麼手段來建立台灣的美學。以藝術領域而論，攝影是一個經常被利用使用的工具。因為攝影有幾個其他媒材所不具有的優勢。一是攝影可以觸及到民間文化，而這對於想像一個國家單位的文化傳統是重要的。二是攝影可以抽取現實之中的現象成為美學的元素。繪畫、文學與雕塑當然也做得到這件事，可是通常牽涉到藝術家個人主觀的藝術理念。可是攝影往往被視為中性的，比較不帶有作者個人主觀的意念（雖然其實有）。在這個意義上，攝影所捕捉的不是藝術家眼中的台灣，而是台灣的紀錄。第三，即使攝影家拍攝的台灣有時候非常的藝術化（形式化），我們常常還是會認為這樣的照片具有「代表」台灣的意義，譬如張照堂早期一些頗具有現代主義攝影風格的作品。這其實是一種現代主義的遺產，相信照片抽

256

象的形式，足以反映一種事物深刻的本質。

## 對地方美學的挑戰

但是這種透過攝影建立地區美學的企圖也面臨一些挑戰。譬如後現代的批評家就認為現代主義攝影其實是一種自由派意識形態的產物。後者以為透過觀看照片之中的形式，就足以代表甚至理解一個地方的真實。但事實上兩者之間存在著巨大的斷裂。更極端的反例來自於觀念藝術，譬如攝影家貝克夫婦（Bernd & Hilla Becher），他們使用類型學的手法，但是卻刻意抹除了區域的線索，因為他們不想要用藝術代表地域的文化。這跟台灣使用類型學的攝影家剛好相反，在台灣我們常常是透過類型學來呈現一種台灣美學的特徵。可是如果照片不能代表真實，那我們要如何使用攝影來建立台灣的美學？

撤除這些非常理論的反思，就我自己的實際經驗，當我在台灣各地拍攝

台灣美景時，我其實常常帶著一種濾鏡在觀看。譬如我可能在心中想像了一種西方風景的模式，然後試圖透過攝影技術套用在台灣的風景上。所以我會拍攝那種看起來天空很藍、草地很綠，然後沒有人工雜物的畫面。但是我們都知道這其實不是台灣的樣子。當然我也可以拍攝那些看起來混亂的台灣，譬如過去我曾經創作了一組作品叫作「台灣不美的風景」。裡面的照片是我在台灣風景區捕捉各種看起來很掉漆、灰濛濛的畫面。可是當我來到尼泊爾，我發現這也不是我們所獨有的，因為加德滿都也是一個看起來灰撲撲的城市，裡頭新舊景物並陳，人工與自然景色不和諧地交雜在一起。所以當我要在尼泊爾尋找一種貼近中華民國美學的意象，我發現太容易了。事實上，當我在展場當中呈現這些照片的時候，有些觀眾跟我說，你不講我還覺得這就是在中華民國（台灣）照的畫面。

　　這些反思似乎會導向一種虛無的心態：因為國家美學與現實生活的差距，照片與真實景物的斷裂，所以無論是華國美學或是台灣美學這些東西

注定就如同夢幻泡影般的妄想，是人為所建構的。可是我不禁想，那什麼又是永遠堅實的呢？是不是離開了國家、美學的層次，人與人的情感就不會虛妄，不會隨著時間消逝？當然不是這樣的。我們在生命之中都經歷過當一件事物消失，無論是親人逝世或是國族認同改變，一開始人都會感到惆悵，但是過一陣子，也許是一年，也許是十年，我們將會失去所有感覺，可是這時候針對「失去感覺」又出現另一股惆悵或是感傷的情緒。源頭不是仍然記住了什麼，而是一片空缺。針對那個空缺的跨度產生了反應，而不是空白之中有什麼殘存。這就如同紀念碑一樣，沒有人真的會去閱讀上面的內容。人的心裡就這樣充滿了各種由空白所搭建的紀念碑。因為空缺永遠不會消失，所以這個感覺就會是永遠，就是存在。套句《天橋上的魔術師》裡面的台詞：

「消失就是存在。」

我在尼泊爾拍攝中華民國祖先存在的證據，
因為小時候我們都會唱〈中華民國頌〉，
裡面的歌詞是「喜馬拉雅山，
峰峰相連到天邊。
古聖和先賢，在這裡建家園」。

# 複製畫，複製的中產階級生活

因為工作關係，我曾經大量拍攝台北的民宿。這些民宿多位於台北的精華地段，但是相比於其他縣市的民宿，卻顯得異常破舊，感覺只是將傳統供人暫時歇息的小旅社，裝扮成民宿的外貌，實際上前往入住的觀光客並不多，反而是一些社會的邊緣人，譬如外籍勞工、大陸新娘，以及一些我無法辨識但是看起來對於生存條件只能有很低要求的人。

這些民宿大多狀況很差，不僅沒有自然景觀，室內的布置也很簡陋，通常屋主會在牆壁上貼一些很夢幻的貼紙，或是擺放可愛的小盆栽，但是在昏黃的燈光與被褥所構成的環境之中，這些裝飾令人煩躁。置身其中，我常覺得那並非居家生活，而是一種被廢棄的狀態。你無法想像在重重鐵門與煙塵

之中，有這麼多宛如囚室一般的所在供人居住，你無法想像這是一個給生命歇息的所在——一切的東西在此都已經失去了生命，踏進這些屋子的所有生命也是。

我曾經拍攝一間民宿，久久約不好時間，因為有人居住。有一天，他們終於要我去拍攝，我看到三四箱行李堆在旁邊，不知道是把住客趕跑了，還是她暫時把房間清空；實際上也沒有清，我看到辦公桌被擱置在房內，有綠色的桌墊，上面塞了一些紙條。有一條毛巾掛在椅子上。室內完全沒有窗，只有一個抽風扇。拍完之後我很難過，人原來可以這樣活著。

## 中產階級的品味

那個當下我只想早早離開，一秒都不願多待，哪怕是拍下一張照片。真正困擾我的並不僅僅是這種台北城市之中的「地下社會」景況，而是它的對

立面，一個看似正常的中產家庭形象。我發現正由於這些台北民宿缺乏地方特色的支援，它們多半只能模擬居家的風格，而中產階級的家庭很自然地成為這種模擬的依傍。

但是中產階級的特色是什麼？中產階級的特色就是自己建立自己的文化，譬如開始購買套裝的CD、精裝的百科全書，與一整組的下午茶用具。這並不完全出於一種對於上層文化拙劣的模仿，而是要確認自己有了一些成就。事實上這些成堆的CD與一張張藝術名作，最後都堆在一個空間之中，然後等到搬家或第二、三代失去自我證明的慾望的時候，它們就會被丟出來。所以只是在藝術品會重新進入一個循環，而中產階級的CD、百科全書會煙消雲散。這就是為什麼我每次盯著一張唱片，都會比起我觀看什麼藝術傑作更加惆悵，目睹一個家庭的興亡比目睹整個民族的歷史更加悲壯。

民宿裡面的「他們」——屋主或是裡面的住戶——並不一定是中產階級，但是他們故意裝扮成中產階級的模樣。就像中產階級的家庭具有一種成套的

傾向，這些空間裡也有著成套的杯盤、成套的CD、成套的精裝書籍，以及成套的價值觀。藉由這些，他們建構了一個完整而封閉的世界。其中最具產階級意象的，是那些世界名畫的複製品，它們並不是表現了屋主的品味，而是屋主想像一個中產家庭的喜好，與那些家具或是盆栽並無二致，一種品味上的贗品與複製。但特別的是，這些仿製畫讓我產生了同理。我覺得他們比起我過去所看到的藝術品都還要更加真實。

## 藝術博覽會裡面的真跡

我想起曾經幫藝術博覽會拍照，在會場當中可以看到很多傳說中藝術家的真跡，譬如居哈李希特（Gerhard Richter）啦、白南準啦，一開始不由得興奮，但是過了一陣子我就會感到非常的侷促，有種格格不入的感覺。首先這會表現在服裝上。我早上出門還特別挖出了最稱頭的Sisley大衣，可是一到現場

我還是覺得自己看起來非常像是一個攝影大哥。再者，這裡的人談論藝術的方式也與我不一樣。我聽到有些藏家與藝廊的人員在講具象到抽象就是當代，東方水墨遇上西方，不由得覺得心頭好累，我想跟他們說我的見解，但他們並不在乎。當然現場交易的價位，更讓我瞠目結舌，覺得藝術離自己好遠。

按理說，我對這樣的情況也很熟悉了，如果只是面對與自己性質比較遠的被攝者，我通常不會特別有所感受。可是如果今天我拍攝的是一個藝術家，或是置身在一個藝術現場，因為你強烈地接近藝術，反而意識到你不在藝術之中，這時候卑屈之感就會分外強烈。這也是為什麼我的情緒會受到那些廉價的複製畫所牽動，因為它們跟我一樣也淪落到不屬於自己的地方。但是不知怎麼地，我心裡面竟然隱隱喜歡這樣的狀態，喜歡做為一個技工出入在菁英當中。

267

## 階級是與文化的關係

這背後仍然與階級有關，對我來講階級不是以金錢或是生產方式來判斷，而是與文化的關係。中產階級在我的定義下就是一群與文化剛發生關係的人，就像我所處的環境一樣。祖父母都跟文化沒有關係，直到父母那一輩才多多少少接觸文化活動，從半年去看一次擠爆的莫內展，到會定期買書跟看電影。我相信有很多人的家跟我一樣，結果就是做為中產階級的小孩，對於文化其實會有一種自己搞出一套的傾向（相對於文化上層階級相信一切已經有其道理，而文化下層階級相信文化源自於自我的生命）。中產階級的小孩從小並非接觸不到文化活動，但是那是在一個封閉的狀況下發生，是一套家內邏輯與藝術邏輯的結合。直到有一天你離開了家庭，發現所知的藝術比家庭所想像的藝術大很多，比掛在家中牆上的複製畫更為精緻也更為複雜。

但我還是願意端詳這些贗品，因為我已經把這些粗劣的仿品，把做為一

個技術人員，把掙扎於社會之中當成了自身所嚮往的藝術，甚至成了自我認同的一個方式。就像我小時候聽收音機，其實收音機播送的東西不重要，音質普通，充其量只指示了一個現場的演出。但透過收音機聽音樂的時候是真的覺得那如同天籟。這是現象學一個很神祕的部分，指示跟事物本身會在某一瞬間變成同一件事。羅蘭・巴特講的刺點就是這樣，照片可以是藝術，假的複製畫可以是藝術，穿梭在民宿與展場之間的我也可以思考藝術。

台北的民宿常常懸掛一些世界名畫，
我在拍攝民宿的時候常常會看著它們，
好像我在欣賞藝術一樣。

# 我喜歡走在路上

在思考疫情對於藝術創作者有什麼影響的時候，我第一時間想到的是這個世界五光十色的樣子。確實在疫情之前我很喜歡去各地拍照，不需要是什麼特別的地方，只要是我沒有去過的，哪怕只是台北我沒有去過的捷運站，我都會像是去到新大陸一樣興奮。我過去的創作常常都是從這些特殊、新奇的經驗當中發展的，譬如「台灣聖山」是跟風景攝影的工作相關，「台北民宿藏畫」是取材自我擔任民宿攝影師的經驗，「名人肖像」是從我拍攝藝文名人肖像的工作成果發展出來。但是我接著想，這其實有點奇怪，因為我並不是那麼關心社會的創作者，至少相較於其他社會導向的藝術家，我沒有長期關注的社會議題，作品也不採取田野調查或是社會參與的方式。對於疫情之前外在世界的眷戀在於可以發現某種特殊的現象，但是這個現象並不是我

273

真的想要探究的，而是這個現象可以讓我有一個奇特的機制，把不相干的東西結合在一起。譬如在「台北民宿藏畫」這系列作品當中，我並不是真的想要去談論台北的社會底層，也不是要處理弱影像或是藝術的複製性，而是有一個地方把這些元素以我從未想像過的方式結合在一起。我喜愛的是那個關係，而不是主題。如果要用一個說法去區分這種創作方式與社會參與的創作之不同，我想大概就是「以現實為形式去處理藝術」，跟「以藝術為形式處理現實」的差異。

## 疫情對我的影響

表面上來看，疫情對於我的影響會比起那些具體關心某些社會議題的創作者小得多。如前所述，我本來就沒有以一種研究的態度去處理我跟社會之間的關係，也沒有進行過所謂的田野調查或是社會參與的方法，這樣的話，

封不封城對於我是不是幾乎沒有什麼影響？並不是這樣的。我同樣覺得切斷了跟社會的連結，感受到的是一種創作意義上巨大的窒息。因為我想不出比社會上正在發生的一切更荒謬的事物。我待在家裡所設想的各種創作，幾乎都是很有實際意義的東西，譬如想要探究疫情期間藝術的現場性問題，想要研究一種真正發揮線上展覽價值的形式，或是想要拍攝外送員送來的食物。

我發覺一切太像在進行一種社會觀察，而非創作。但是當我身在社會當中，反而可以發現許多沒有什麼研究價值的微小細節，反而讓我覺得接近創作。

為什麼會這樣？

## 藝術家在社會之外發現社會的多元美好

「社會」或是「世界」不是一個整體，而是由各種不同的人、不同的社群所組成。實際身處其中，就會發現自己並不是待在「一個世界」，而是站

在一片充滿裂隙的荒原之上，從一個村莊走到另一個村莊，進而理解了這些村莊相異的習俗，在這過程中產生一種獵奇的快感，對於單一世界的想像於是被打破了。可是人在家裡，反而會去認定這個社會只有「一個」，有著既定的樣貌與連貫的邏輯。鼓勵藝術家走出去這件事，不僅僅對於攝影師成立，整個當代藝術圈也都鼓吹這樣的觀點：藝術家把社會當成一種異質、多元的存在，而藝術家的任務並不是去反映社會的真實，而是去展示其差異。

這種說法有時候表現為現代主義跟後現代，有時候則是理念跟經驗，有時候是一元與多元，總之藝術家籠統地相信後者比前者好，而這一切的關鍵都跟走不走入社會有關。事實上當後現代主義者批評現代主義的時候，他們正是從這個切入點著手，控訴現代主義所宣稱的形式與價值不過是某種權力運作的結果。在這個信念之下，當代藝術成為了一種社會異質的競賽，愈是能夠從一個現代性的、西方的、菁英的、一成不變的思維當中跳脫，愈是能讓這些反思現代、反思西方的學者／評審覺得藝術能夠發現差異。

276

但是為什麼進入社會就可以提供我們這種差異性?這個問題的答案幾乎顯而易見,關心社會對於創作怎麼會不好。但我總覺得這背後有一種階級的氣質。當我處於一個比較低的位階時,並不會顧及他人的差異性,想要的反而是融入大家,或者往上一個階級攀爬。但是當我用比較清明的觀點去審視各種不同的族群,有時就能從一個比較高的位階凝視社會。這種社會凝視可以表現為對於民藝的學習,對於生態的責任,或是表現為對於詢問藝術自身目的與法則的抗拒,但不論何者,這背後或許潛藏了一種藝術圈集體的負疚感:總覺得自己做的事情不實際,覺得自己脫離了世界,覺得自己有點高高在上。這並不是一個美學判斷,而是一個階級判斷。

而疫情的爆發讓我從這種悲憫社會的特權當中被降級了。我不再是相對而言更具有空間移動與文化資本優勢的那一群人,我跟所有人一樣被困在屋子裡面,然後只有狹小的生活經驗。但我仍然試圖從這個特殊的經驗當中提取一個藝術的觀點,想要既在社會之中也站在社會之上,採取一種隱喻,但

是最終施喻與被譬喻的都是自己。這讓人有些挫折──我不是一個有自主性的個體，而是被病毒、公衛與社會結構綁定的人。可是轉念一想，沒有什麼時刻比起現在的我更貼近社會。因為社會之中大部分的人們並不像當代藝術家一樣，時時反省自己遠離社會。這種對於經驗的匱乏，正是人身在社會之中的表現之一。

然後我想起我喜愛在馬路上亂走的原因，我想要稍微從社會之中抽身。

當我看著上班族他們從公司出來吃飯，或是在公園的花圃前面抽一根菸，我發現自己遠離了社會的作息，但是我並非喜愛完全成為一個社會之外的觀察者，事實上我在疫情的時候，更加遠離社會了，也因此沒有什麼東西讓我分神。我所嚮往的反倒是張著眼，但是沒有真正在看什麼，像是坐在計程車上，窗外所有的人不斷過去，像是看一場電影，在劇情最緊湊的時候，我屏住了呼吸。我喜歡這些時刻，就像我喜歡拿起相機，純粹是因為被眼前的景象所驅動按下了快門。

278

# 初次刊登媒體

【新活水　台北漂流專欄】

美照小史：從明星小卡到無名小站到相機評測網站到IG　2021.07.19

華國美學　2021.03.25

當大家關心記者會，我只聽到攝影大哥開罵　2021.02.24

要拍一張好看的照片，還是單純講一個故事　2020.12.14

有了iPhone與修圖app，我們還需要攝影師嗎？　2020.09.14

怪異的女攝影師、大師一般的男攝影師　2020.08.13

複製畫，複製的中產階級生活　2020.03.07

攝影比賽要比什麼？怎麼比？　2019.04.17

如何在影像中呈現「亞洲」　2019.03.27

永不泛黃的記憶　2018.07.19

在城市中尋找奇觀　2018.05.28

做為一種補償心態的外拍文化　2018.04.18

【國藝會線上誌】

我喜歡走在路上　2021.08.12

【幼獅文藝　790期】

凝聚所謂時間　2019.10.07

藝術叢書 FI1059
# 旁觀的方式
從班雅明、桑塔格到
自拍、手機攝影與 IG，
一個台灣斜槓攝影師
的影像絮語

| | | |
|---|---|---|
| 作　　者 | 汪正翔 | |
| 責任編輯 | 陳雨柔 | |
| 設計統籌 | 蔡尚儒 | |
| 內頁排版 | 黃暐鵬 | |
| 行銷企畫 | 陳彩玉、楊凱雯、陳紫晴 | |

發 行 人　　涂玉雲
總 經 理　　陳逸瑛
編輯總監　　劉麗真

出　　版

臉譜出版
城邦文化事業股份有限公司
台北市民生東路二段141號5樓
電話：886-2-25007696 傳真：886-2-25001952

發　　行

英屬蓋曼群島商家庭傳媒股份有限公司城邦分公司
10483台北市民生東路二段141號11樓
客服專線：02-25007718；25007719
24小時傳真專線：02-25001990；25001991
服務時間：週一至週五上午09:30-12:00；
　　　　　　下午13:30-17:00
劃撥帳號：19863813 戶名：書虫股份有限公司
讀者服務信箱：service@readingclub.com.tw
城邦網址：http://www.cite.com.tw

旁觀的方式：從班雅明、桑塔格到自拍、
手機攝影與IG，一個台灣斜槓攝影師的
影像絮語／汪正翔著．
－－一版.－臺北市：臉譜出版，
城邦文化事業股份有限公司出版：
英屬蓋曼群島商家庭傳媒股份有限公司
城邦分公司發行，2022.03
　面；　公分.－（藝術叢書；FI1059）
ISBN 978-626-315-079-9（平裝）
1.攝影 2.文集
950.7　　　110021887

香港發行所

城邦（香港）出版集團有限公司
香港灣仔駱克道193號東超商業中心1樓
電話：852-25086231
傳真：852-25789337

馬新發行所

城邦（馬新）出版集團 Cite (M) Sdn Bhd.
41-3, Jalan Radin Anum, Bandar Baru Sri Petaling,
57000 Kuala Lumpur, Malaysia.
電話：+6(03) 90563833
傳真：+6(03) 90576622
讀者服務信箱：services@cite.my

初版一刷　　2022年3月
初版三刷　　2023年9月
I S B N　　978-626-315-079-9
定　　價　　新台幣360元
「持此書予作者簽名，拍照七折一次」

版權所有‧翻印必究
Printed in Taiwan
本書如有缺頁、破損、裝訂錯誤，
請寄回更換